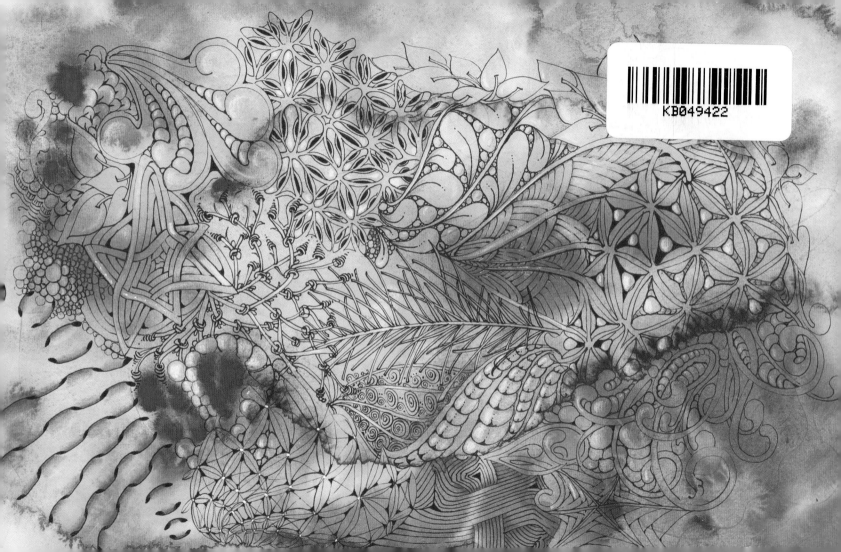

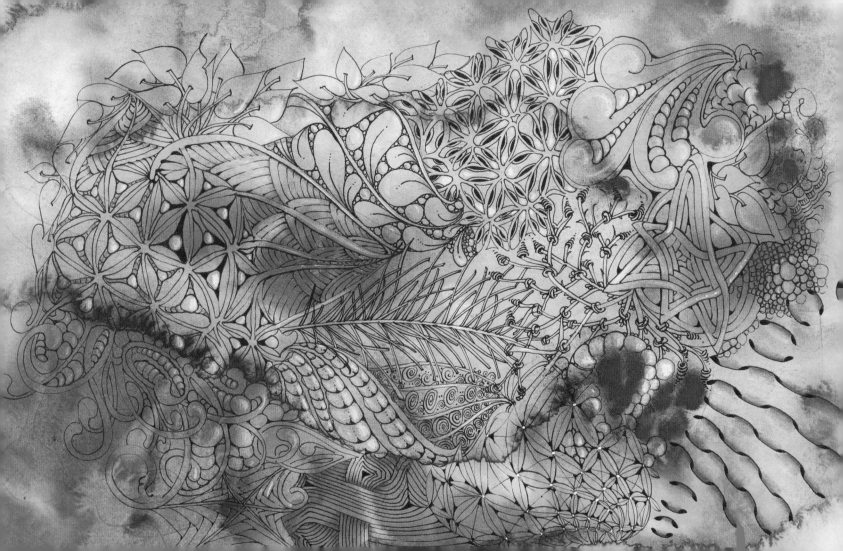

The Book of

zentangle®

아티젠
artizen

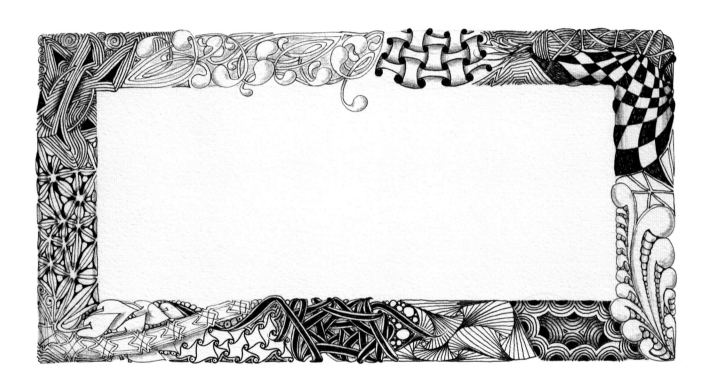

더 북 오브 젠탱글

릭 로버츠&마리아 토마스 지음

장은재 옮김

· 이 책에 실린 그림은 마리아가 그렸고, 글은 별도의 언급이 없는 한 릭이 썼습니다.

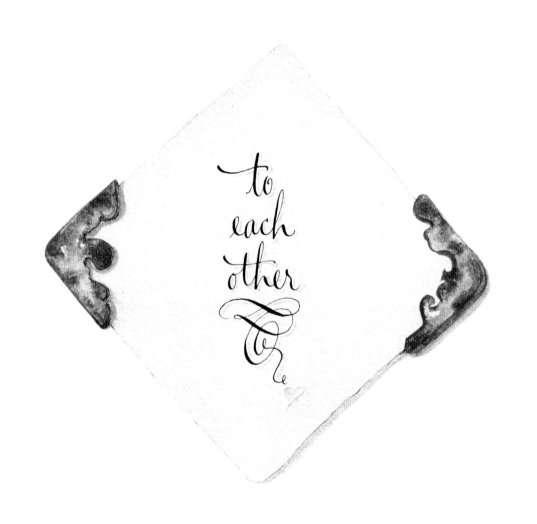

to
each
other

Dear Reader,

When we developed the Zentangle® Method, we had dreams of sharing it with everyone. We are thrilled with how this artform has spread throughout the world. Zentangle art is a language we all can understand and share, regardless of our language or background.

We are pleased to have found a trusted partner in Eyeofra Publishing to help us share the Zentangle Method with the Korean speaking community.

Thank you for exploring this method of creativity, relaxed focus and artistic sharing. It is our pleasure to welcome you to the inspiring and supportive community of Zentangle creativity. We trust that this book will be a good companion on your Zentangle journey.

With best regards,

Rick Roberts and Maria Thomas

한국의 독자들에게

젠탱글 메소드를 창조했을 때, 우리는 모든 이들과 그것을 함께 나누기를 꿈꾸었습니다. 우리는 이 독특한 예술 형태가 전 세계에 어떻게 퍼져나가는지 지켜보며 가슴이 뛰었습니다. 젠탱글은 언어나 배경을 넘어서 우리 모두가 이해하고 공유할 수 있는 것입니다.

우리는 한국의 독자들과 젠탱글을 공유할 수 있도록 도와준 신뢰할 수 있는 파트너, 라의눈 출판사를 만나게 된 것을 기쁘게 생각합니다.

창의성, 이완된 집중력, 그리고 예술적 공유라는 방식에 관심을 가져준 데 감사를 전하며, 영감을 제공하고 지지가 되는 젠탱글 커뮤니티에 온 여러분들을 환영합니다. 우리는 이 책이 여러분의 젠탱글 여정에 좋은 친구가 될 것이라 믿습니다.

릭 로버츠&마리아 토마스

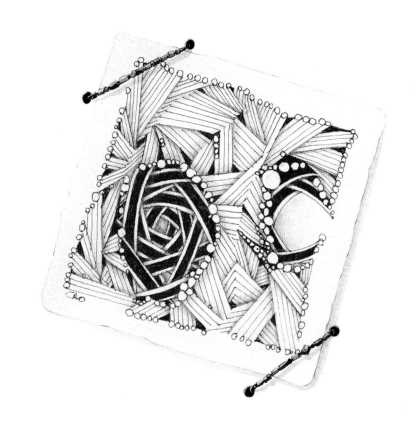

머리말

캐롤 올Carole Ohl, 공인젠탱글교사CZT

누구나 한 번쯤 길모퉁이를 돌자마자 시야가 확 바뀌는 특별한 순간을 경험합니다. 인생을 송두리째 바꾸는 사건들 중 어떤 것은 서서히 다가오지만, 어느 날 느닷없이 맞닥뜨리는 것도 있습니다. 하지만 어떤 경우든 확실히 바뀌었음을 알 수 있는 명료한 지점이 있고, 바뀌기 전으로 다시 되돌아가는 법은 없습니다.

나는 친구 페그Peg로부터 '젠탱글'이란 단어를 처음 들었습니다. 당시 페그는 젠탱글에 대해 제대로 알지 못했습니다. 그녀를 가르치던 캘리그래피 교사로부터 그 단어를 들은 적이 있었을 뿐입니다. 왠지 젠탱글에 끌렸던 페그는 내게 함께 알아보자고 했고, 그러던 어느 날 우리는 젠탱글의

(옆 페이지의 젠탱글 타일은 캐롤 올의 작품입니다.)

정체를 알아볼 시간이 됐다는 결론에 도달했습니다. 우린 컴퓨터 앞에 나란히 앉아 zentangle.com에 접속했습니다.

홈페이지에 있는 그림들을 보자, 이 신비한 물건의 정체가 뭔지 이해도 하기 전에 즉시 나와 연결되는 느낌이 들었습니다. 홈페이지의 내용을 읽으면서 나는 변화를 예감했습니다. 나뿐만 아니고 이런 형태의 표현과 연결된 모든 사람들이 그러할 것입니다. 특별한 재능을 타고났거나, 큰 결심을 한 사람만이 할 수 있는 것이 아닙니다. 심지어 여기서 힘을 얻으리란 사실을 알아차리지 못하는 사람에게조차, 어느 정도는 힘을 북돋워줄 수 있는 잠재력을 갖고 있다는 깨달음이 찾아왔습니다.

페그와 나는 즉시 젠탱글 킷kit을 주문했습니다. 우리는 DVD를 작동시킨 후, 손에 쥐어진 펜이 정사각형 '타일' 위를 구름처럼 흐르고 바람처럼 춤추면서 젠탱글의 마법을 풀어놓는 것을 지켜보았습니다. 우리는 주의를 집중해 DVD를 봤고, 준비가 됐다고 느꼈을 때 각자의 타일에 작업을 시작했습니다.

DVD에서 우리가 지켜봤던 동작을 떠올리며 펜을 움직였습니다. 두 사람 모두 아무 말이 없었습니다. 각자의 타일에 '탱글링'을 하던 중, 내가 '아이쿠' 하고 비명을 지른 것이 기억납니다. 의도하지 않은 곳에 선을 그었기 때문이지요.

"젠탱글에는 '아이쿠'가 없다니까." 페그의 말에 우리는 서로를 보며 웃었습니다. 그리고는 다시 정적 속에서 작업을

이어나갔습니다.

이 아트 형태가 갖고 있는 힘을 더 확실하게 실감하기까지는 그리 오래 걸리지 않았습니다. 이 마법 같은 과정을 다른 사람들과 함께 나누고 싶었던 나는 곧바로 CZT^{공인젠탱글교사} 세미나에 등록했습니다.

젠탱글을 발견한 뒤로, 나는 많은 사람들이 자신의 내면에, 그리고 매일의 생활 속에 젠탱글을 받아들이고 자신만의 변화와 자유, 힘을 얻어가는 이야기를 시작하는 것을 지켜보았습니다.

이 책은 젠탱글에 관한 하나의 이야기로 시작합니다. 이 이야기를 읽는 것만으로도, 당신 역시 이야기의 일부가 될 것입니다.

차례

한국의 독자들에게 · · · · · · · · · · ix

머리말 · · · · · · · · · · · · · · xi

시작하기 전에 · · · · · · · · · · xvii

젠탱글은 무엇일까요? · · · · · · · 1

기원 · · · · · · · · · · · · · · 9

메소드 · · · · · · · · · · · · · 21

도구 · · · · · · · · · · · · · · 37

실습으로서의 젠탱글 · · · · · · · 47

연습과 작업 · · · · · · · · · · · 71

스토리와 코멘트 · · · · · · · · · 77

릭과 마리아의 메모 · · · · · · · · 93

부록A 자료와 정보 · · · · · · · · 97

부록B 용어 해설 · · · · · · · · · 101

감사의 말 · · · · · · · · · · · · 105

마리아의 삽화 이야기 · · · · · · · 107

참고문헌 · · · · · · · · · · · · 119

인덱스 · · · · · · · · · · · · · 121

책의 글과 그림에 대하여 · · · · · · 127

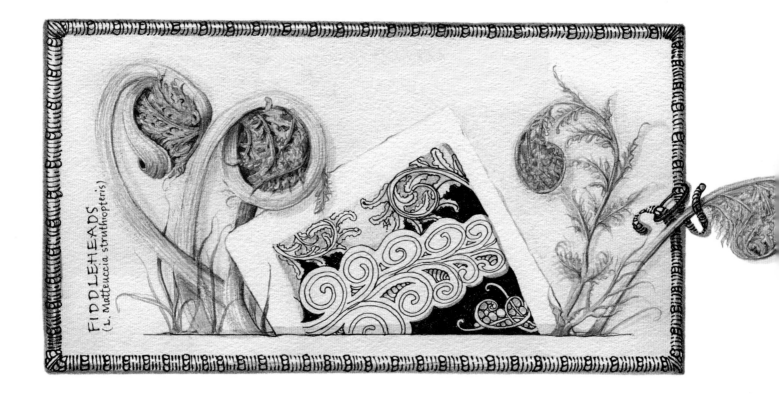

FIDDLEHEADS
(L. Matteuccia struthiopteris)

시작하기 전에

세상에는 패턴이 넘쳐납니다.

　잠시만 마음을 가라앉히고 세상을 둘러보면 패턴들이 보이기 시작합니다.

　나는 지금 숲속 작은 연못가에 앉아 있습니다. 이 책에 쓸 내용을 메모하는 중이지요.

　물고기가 수면 위로 뛰어오르자 물 튀기는 소리가 정적을 깹니다. 물고기가 만든 물결이 근처에 있던 소금쟁이가 만든 물결과 합쳐지고, 합쳐진 물결은 물에 비친 나무와 구름들을 만화경의 패턴으로 재해석합니다.

　어디선가 강한 바람이 불어와 숲속 연못의 표면을 산산이 금이 간 거울로 바꿔놓고　내가 한 메모도 흩어버립니다.

　나무와 구름들은 어디로 갔나요? 내 메모는요? 새 소리와 개구리 울음소리, 폭포 물 떨어지는 소리를 들으며 머릿속 메모들을 정리하고 있자니, 연못은 새로운 패턴으로 다시 자리를 잡습니다.

　어떤 시인이 있어, 지금 내가 겪은 경험을 말로 표현할 수 있을까요? 그러나 걱정 없습니다. 당신이 여기 앉아 있었다면 아무 말도 필요치 않을 테니까요. 그리고 그럴 때조차 당신의 경험과 내 경험은 다를 것입니다.

　젠탱글도 마찬가지입니다. 언어는 젠탱글을 묘사하기에 적절하지 않으면서 불필요하기까지 합니다. 우리가 만든 영상을 본 적이 있다면, 당신은 젠탱글에 대해 한번에, 그리고 완벽하게 이해했을 것입니다. 언젠가 초등학교 2학년 아이들을 가르친 적이 있었는데, 하루가 지나자 그 학교의 아이들

거의 전부가 젠탱글을 창조하는 법을 알게 됐답니다.

그런데 역설적으로 우리는 여전히 말로 가득 찬 책을 쓰고 있군요.

말은 갖고 놀 수 있는 흥미로운 대상이며, 말을 이용해 사랑하는 대상에 집중할 수도 있습니다. 이 책은 본질적으로 러브 스토리입니다. 예술에 대한 사랑, 삶에 대한 사랑, 아름다움에 대한 사랑, 가족에 대한 사랑, 서로에 대한 사랑을 이야기하고 있습니다. 그 모든 사랑은 상상할 수 있는 무한한 가능성에 대한 깊은 고마움과 한 데 섞여 있습니다.

파리를 다룬 여행안내서가 파리는 아닐 테지요. 그러나 당신이 파리를 더 많이 즐길 수 있도록 도와줄 것입니다. 그런 점에서 이 책은 젠탱글에 대한 안내서입니다. 당신 내면에 깃든 고요와 평화의 능력이 깨어날 수 있도록 도와줄 것이고, 아주 오래 전부터 당신 옆에 있었던, 그리고 언제까지나 당신과 함께할 기쁨으로 가는 길을 찾아줄 것입니다.

그러니 즐기세요. 기꺼이⋯

젠탱글은 무엇일까요?

**젠탱글은 배우기 쉽고, 마음을 쉬게 해주며, 구조화된
패턴을 그림으로써 아름다운 이미지를 창조하는 즐거운 방법입니다.**

"젠탱글은 배우기 쉽고…"

1. 연필로 스트링String을 긋습니다. 스트링이란 종이의 표면을 여러 개의 영역으로 나누는 구획선입니다.
2. 탱글 하나를 선택합니다. 탱글은 해체된 하나의 패턴으로, 당신은 특정 순서에 따라 간단한 선을 그림으로써 그 패턴을 재창조할 수 있습니다.
3. 선택한 탱글로 구획을 채웁니다.

 이것으로 끝! 안 믿어지겠지만 이것이 전부입니다.

 이것이 우리가 하고 싶은 말의 요점입니다. 당신이 연필과 펜을 쓸 수 있다면, 젠탱글 메소드Zentangle Method로 아

름다운 이미지를 창조할 수 있습니다. 아래의 다섯 가지 원소가 되는 선을 그을 수 있다면 말이죠.

…당신은 당연히 할 수 있습니다. 그리고 당연히 젠탱글 아트를 창조할 수 있습니다. 한 번에 선 하나씩이면 됩니다.

"…마음을 쉬게 해주며 즐거운…"

젠탱글 안에서 당신은 결과가 아닌 과정에 집중하게 됩니다. 젠탱글은 아름다운 아트를 창조하는 동시에 평화와 휴식을

제공합니다. 또한 젠탱글은 아트라는 결과물을 불러오는 이완과 좋은 기분에 도달하는 길이기도 합니다.

　젠탱글 메소드는 쉽고 즐겁게 이완하는 방법이며, 당신의 관점을 바꾸고 주의를 집중할 수 있는 수단입니다. 당신은 새롭게 믿어야 할 것도, 열심히 노력할 필요도 없습니다. 그냥 되는 것이 젠탱글이니까요.

"…구조화된 패턴을 그림으로써 아름다운 이미지를 창조하는…"
젠탱글 메소드는 미리 정의된 탱글들을 사용하면서 시작됩니다. 패턴을 선으로 해체함으로써 탱글이 만들어집니다. 당신은 단순한 선을 구조화된 방식으로 반복해 그림으로써 패턴을 재창조할 수도 있습니다.

젠탱글 실습
젠탱글 메소드Zentangle Method란?
- 일종의 아트 형태
- 생활 기술
- 도구
- 관점
- 마음챙김mindfulness에 접근하는 방법

　이것이 우리가 젠탱글을 해야 할 이유입니다. 그러면 각 요점을 자세히 살펴볼까요.

일종의 아트 형태An Art Form
젠탱글을 하는 방법은 각자 다르지만 누구나 아름다운 이미지를 창조할 수 있습니다. 젠탱글이 대중을 위한 예술이 아니라고 말하는 사람도 있지만, 젠탱글이 대중에 '의한' 예술임에는 틀림없습니다. 이제 예술가들이 경험하는 창조의 설렘을 누구나 경험할 수 있습니다.

　젠탱글은 참으로 흥미로운 아트 형태입니다. 그리기 시작할 때는, 젠탱글이 어떤 모습이 될지 알 수 없기 때문이죠. 당신이 어떤 정해진 젠탱글을 만들려고 계획한다면, 젠탱글의 모든 과정이 덜 즐겁고 덜 흥미로울 수 있습니다.

　마음속에 결과물을 미리 정해놓지 않고 젠탱글 메소드에 따라 차근차근 그려 나가면, 당신의 기대가 창작물을 제한하는 일은 없을 것입니다. 디자인을 만들고, 상징물을 다루

고, 종이 위에 그리는 것은 인간의 본능일지 모릅니다. 하루가 다르게 기술이 발전하고 있는 요즘, 젠탱글은 단순하고 근본적이고 시간을 초월한 창조성에 접근할 수 있게 해주는 최고의 선물입니다.

생활 기술

젠탱글 메소드는 배우기 쉽고 결과물을 만들기도 쉽습니다. 이 과정을 통해 당신은 자연스럽게 당신의 직관에 접근할 수 있고, 당신만의 창조성을 개발할 수도 있습니다. 당신이 원할 때 긴장을 풀고, 관점을 바꾸고, 집중할 수 있다는 점에서 젠탱글은 중요한 생활 기술입니다.

도구

젠탱글은 다음과 같은 모든 것을 가능하게 해주는 도구입니다.

- 집중력과 창의성을 높여줍니다.
- 스트레스를 완화해줍니다.
- 건강한 집단 역학을 지원합니다.
- 새로운 아이디어와 아름다운 창조물을 불러옵니다.
- 큰 노력 없이 사고의 관점을 바꿔줍니다.
- 그 외에도 많습니다.

2009년 한 지역 고등학교의 전 학급을 대상으로 젠탱글 워크숍을 실시했습니다. 우리는 학생들에게 젠탱글 작품을 보여주면서 워크숍을 시작했습니다. "우리가 그걸 어떻게 해요?"가 보통의 반응이었습니다. 하지만 마지막 시간엔 모든 학급, 모든 학생들이 그들이 할 수 없을 거라 생각했던 젠탱글 작품 한 가지씩을 정확하게 만들어냈습니다.

자신에 대한 의심 하나가 거둬지면, 전부가 거둬지는 법이지요. 우리는 학생들에게 되물었습니다. "여러분이 할 수 없다고 생각하는 게 또 뭐가 있나요? 여러분이 이 학교를 지을 수 있을까요?" 학생들은 약간 망설이는 눈치였죠. 우리는 학생들에게 어떤 일이든 각자 하나는 할 수 있을 것이라 말했습니다. "당연히, 여러분은 이 학교를 지을 수 있습니다." 이 개념을 받아들이자, 학생들의 눈은 무한한 가능성에 대한 믿음으로 반짝이기 시작했습니다. 그 후 '한 번에 선 하나면, 모든 것이 가능하다'가 우리의 슬로건이 됐지요.

당신은 그 어떤 곳에서라도, 특별한 능력이나 값비싼 장비가 없어도 젠탱글을 즐길 수 있습니다. 해변에서 썰물일 때 막대기 하나만 가지고도 가능합니다.

물론 우리는 품질 좋은 도구가 중요하다고 생각합니다. 당신이 해변에서 막대기 하나로 젠탱글 아트를 시도할 때라도, 거기 있는 막대기 중에 가장 좋은 것을 골라 쓸 것입니다. 우리가 작품을 만들 때 고품질의 재료를 사용하는 이유가 그것입니다. 아름다운 종이 위에 품질 좋은 펜을 사용하는 경험은 기쁨이자 영감의 원천입니다. 단언컨대 당신과 당신의 창조물은 질 좋은 재료를 사용할 자격이 있습니다.

하지만 젠탱글의 도구는 프로그램에 따라 제한을 받는 소프트웨어가 아닙니다. 배터리나 인터넷이 필요하지 않다는 의미입니다. 젠탱글은 당신의 손이 무슨 일을 할 수 있는지 볼 수 없게 하는 컴퓨터 화면, 키보드, 마우스, 스타일러스 태블릿의 반대편에 서 있습니다. 눈과 손의 협응을 통해 실제 종이 위에 실제로 그림으로써, 상징을 창조해내는 인간의 근원적 창의성으로 당신을 되돌려놓을 것입니다.

관점

삶 자체가 일종의 아트 형태입니다. 젠탱글의 접근법은 신중하고 주의 깊은 삶의 예술성에 대해 풍부한 비유를 제공합니다. 우리는 이 책에서 이 비유들 중 일부를 탐구할 것입니다.

마음챙김*mindfulness*에 이르는 방법

당신은 젠탱글을 통해, 마음의 상태를 이완, 집중, 영감을 불러일으키는 방향으로 옮기는 방법을 배우게 됩니다. 종이 위에 아름다운 패턴을 창조하는 선들을 지켜보자면 뭔가 심오한 일이 일어나고 있음을 깨닫게 되지요. 결과에 대한 걱정 따위는 내려놓고 선 하나하나가 만들어내는 패턴의 아름다움을 즐길 수 있습니다. 이 부분은 나중에 더 깊이 다룰 예정이며, 우선은 젠탱글이 어떻게 시작되었는지부터 얘기해보겠습니다.

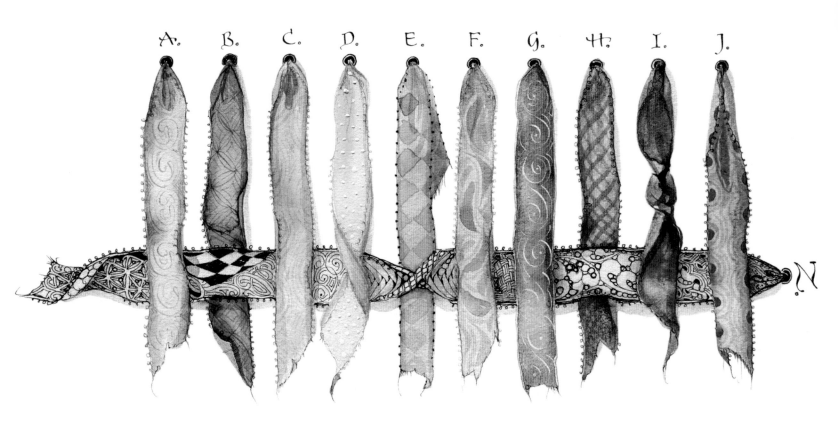

A. B. C. D. E. F. G. H. I. J.

N

기원

마리아가 말하길…

나와 릭은 뉴잉글랜드 지방의 작은 마을에서 자랐고 같은 고등학교를 다녔습니다. 하지만 우린 쉰 살이 다 될 때까지 서로에 대해 전혀 몰랐습니다.

내게 삶은 '만족'과 '발견'의 멋진 화합물이었죠. 나는 일곱 남매 중의 여섯째였고, 부모님은 빚지지 않기 위해 매일 바쁘게 일하셨어요. 그 덕분에 나는 행복하게도 어른들의 잔소리나 간섭을 받지 않고 내 방식대로 공부하고 놀 수 있었습니다. 생각해보면 나는 아주 어릴 적부터 사업 수완이 있었던 아이였어요. 내가 만든 공예품을 팔고, 신문 배달과 베이비시터 일도 했으니까요. 일곱 살 때는 교회 바자회에 내 부스를 열고 알록달록 색칠한 돌을 팔았어요. 완전 매진이었죠!

믿기지 않겠지만 우리 남매들은 각자 자신의 옷을 만들었답니다. 엄마는 뛰어난 재봉사였지만 우리에게 바느질을 가르쳐줄 시간은 없었어요. 우리는 어깨 너머로 바느질을 배웠고, 손에 잡히는 도구나 재료를 써서 옷을 만들었는데 엄마는 개의치 않으셨어요. 온 집안에 창의성이 넘쳐났다고나 할까요? 비판도, 지나친 몰입도 없었어요. 우리는 자신의 열정은 물론이고 해결책까지 스스로 찾아냈죠. 사는 일이 마냥 신나고 행복했어요. 나는 고등학교 시절 내내 엄마의 옷감 파는 가게에서 일하면서 비즈니스의 세계를 경험할 수 있었습니다.

그 후 열여덟에 결혼하고 아이 셋을 두었죠. 가족들은 내가 세상 누구 못지않게 멋진 생활을 하고 있다는 사실을 다시 확인시켜주었습니다. 가족의 첫 번째 집을 구입해 이사한 뒤 몇 년 동안 나는 웨이트리스로 일하면서 효율, 인내, 독립을 배웠습니다. 1980년대 초, 우리는 액자와 미술재료 상점 겸 갤러리를 사들였습니다. 그때부터 예술품을 만들고

표현하는 데 있어서 좋은 도구의 가치를 존중할 줄 알게 되었죠.

1979년 경 나는 펜드라곤 잉크Pendragon Ink를 창업해 집에서 일하게 되었고, 그 덕분에 아이들과 더 많은 시간을 보낼 수 있었습니다. 펜드라곤은 펜과 잉크, 물감을 가지고 할 수 있는 일은 뭐든 해보자는 개념에서 만들어졌습니다. 창업 30년이 지난 이 회사는 종업원 여섯 명을 둔 도·소매용 문방구 디자인 및 제조 회사로 바쁘게 돌아가고 있습니다. 그러는 동안 남편과 나는 이혼을 했습니다.

몇 년 후, 릭이 나타났지요. 그리고 어쨌거나 멋진 여정이라 생각하던 내 삶은 정말이지 마법과도 같은 쪽으로 방향을 틀었습니다.

나는 사업에 성공했고, 캘리그래퍼이자 디자이너로서의 내 일을 사랑했습니다. 하지만 언젠가 내가 진짜 중요한 일을 하게 될 것이라 믿었습니다. 젠탱글이 릭과 내게 모습을 드러냈을 때 나는 '뭔가 진짜 중요한 일'이 도착했음을 알았습니다. 그 일에 온몸으로 뛰어드는 데는 많은 생각이 필요치 않았지요.

릭이 말하길…

내가 거쳤던 직업은 인쇄, 조판, 플루트 설계와 제조, 사진 등입니다. 그리고 의무적으로 첨단 기술 관련 일도 조금 했습니다. 한때는 할리우드에서 세션 뮤지션으로 일했고, 메인 주에서는 인명구조원으로, 뉴욕 시에서는 택시 운전사로, 투자 신문의 기술적 분석가로 일하기도 했지요. 하지만 나의 삶에서 가장 중요한 부분은 17년 동안의 승려 생활일 것입니다. 대개는 미국 내에서 수련했고, 때때로 인도를 다녀오기도 했습니다.

주파수와 진동에 매혹되어 아마추어 라디오 활동에도 관심을 기울였습니다. 마을 재해 관리단의 자원봉사자이면서 라디오를 통해 재해 관리단을 지원하고 있습니다. 또한 나는 열혈 취미 양봉가이기도 합니다.

마리아와 같은 고등학교를 다녔지만, 두 학년 차이가 났고 나중에 만나게 될 때까지는 서로를 몰랐습니다. 하지만 마리아의 작품이 늘 미술실에 전시되어 있었던 것은 분명 기억합니다.

승려로 지낸 후, 나는 결혼을 했습니다. 결혼하고 몇 해가 지나서 아내와 나는 잠시 내 고향 마을로 돌아와 고모님을 돌

All ART requires COURAGE!

ANNE TUCKER

Pink lady's slipper
l. cypripedium acaule

봐드리게 되었습니다. 나는 첨단 기술 관련 직장을 그만두고 아메리카 원주민의 플루트를 만들어 연주해보겠다는 열망을 따랐습니다. 내가 아메리카 원주민 스타일의 플루트 연주곡을 담은 첫 CD를 완성했을 때, 고모님은 읍내에 있는 캘리그래퍼가 CD의 제목을 디자인해줄 것이라 말씀하셨습니다. 그 캘리그래퍼가 마리아였습니다. 그녀는 내 첫 CD의 제목 작업을 해주었고, 우리는 친구가 됐습니다. 마리아 부부와 우리 부부는 자주 만나며 친분을 쌓아갔습니다. 그리고 후일 두 부부는 서로 갈라서게 되었습니다.

마리아와 나는 자영업자였기에 일정을 마음대로 조정할 수 있었습니다. 우리는 쉬는 시간이면 지인들과 함께 마을 주위를 산책하며 온갖 이야기를 나눴습니다. 기하, 예술, 철학, 건축, 역사, 뭐가 됐든지 말입니다. 하지만 항상 다른 사람과 함께였고, 누구에게도 우리를 짝으로 묶어 얘기한 적은 없었습니다.

2년여의 시간이 흐른 후, 우리 두 사람 모두 지인을 대동하지 않게 되었고 그때부터 우리의 만남은 데이트로 발전했습니다. 우리는 영화를 보고, 저녁을 먹고, 그 다음엔 사람들이 다 짐작하는 대로 진행되었지요.

그 몇 해 동안 나는 마리아의 세 아이도 알게 됐습니다. 어느 날 마리아가 아이들에게 우리 문제를 이야기하자, 아이들은 이구동성으로 말했습니다. "맙소사! 엄마, 엄마와 릭 아저씨가 연애하는 건 온 마을 사람들이 다 안다고요. 그걸 모르는 건 두 분뿐이에요."

그때 나는 플루트를 만드는 과정을 정교하게 개선한 참이었죠. 마침내 내가 원하던 대로 플루트가 만들어진 것입니다. 그런데 얄궂게도 내가 그렇게 원하던 바를 이루자, 플루트에 대한 흥미가 사라져버렸습니다. 마치 직소퍼즐을 완성한 후의 상태와 같았죠. 똑같은 것을 다시 만들 생각은 들지 않았어요.

예전에 인쇄 일을 했던 경험을 살려서 나는 마리아가 하고 있던 문구 사업을 돕기 시작했습니다. 나는 문구 사업에 필요한 컴퓨터 시스템을 구축했고, 이내 그녀와 풀타임으로 동업하게 되었습니다.

나는 내가 만든 플루트를 공예 전시장에서 판매했고 텐트, 테이블, 조명 등 판매에 필요한 일체의 비품을 갖고 있었죠. 그리고 무엇보다 중요한, 전시 기획자들과의 우호적 관계를 유지하고 있었습니다. 우리는 공예 전시회에서 마리아

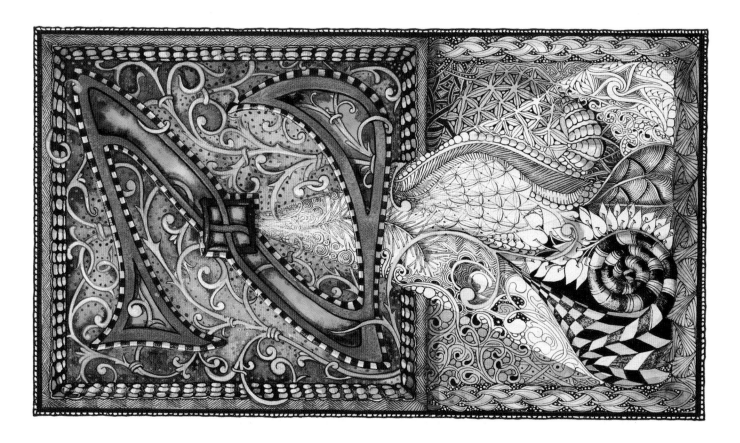

가 그린 식물 삽화를 인쇄해 팔기로 했습니다. 우리가 노린 것은 그 삽화들 각각에 고객 개인의 취향에 맞는 서체로 이름을 새겨주는 것이었습니다. 결과는 대성공이었죠! 사람들은 식물 삽화를 좋아했고, 마리아가 그 삽화 위에 자신의 이름을 써주는 모습을 보며 아주 즐거워했습니다.

이 전시회에서 우리는 같은 말을 여러 번 들었습니다. "오, 정말 아름다워요! 나도 이렇게 글씨를 쓸 수 있다면 얼마나 좋을까요? 하지만 나에겐 _____이(가) 없어요." 밑줄 부분에 해당하는 말은 아래 열 가지 중 하나였어요. 당신은 어떤 이유를 갖고 있는지 궁금하군요.

- 시간
- 공간
- 돈
- 능력
- 도구
- 끈기
- 훈련
- 자신감
- 재능
- 동기

당시엔 미처 몰랐지만 이러한 고객의 말, 즉 우리가 '10개의 리스트'라 부르는 것들은 우리의 재료, 젠탱글 킷, 젠탱글을 가르치는 방법에 많은 영향을 미쳤습니다.

내가 마리아와 동업을 시작하고 몇 달 후, 우리에게 젠탱글을 발견하게 되는 중요한 순간이 찾아왔습니다. 어느 토요일 오후였죠. 내가 마리아의 작업실에 들어섰을 때 그녀는 반짝이는 캘리그래피 작업을 하고 있었습니다. 큼지막한 글자들이 금가루와 패턴으로 장식되어 있었어요. 우리의 집과 작업실은 조용했고, 마리아는 큰 글자 안에 작고 정교한 패턴들을 그려 넣는 일에 몇 시간이나 집중했습니다.

내가 마리아의 꿈꾸는 듯한 상태를 깨운 후에도, 그녀가 '의도하지 않은 집중 상태'에서 현실로 돌아오기까지 한참이 걸렸습니다. 마리아의 말로는, 자신이 어디에 있는지도 의식하지 못했다고 합니다. 아무 걱정도 없었고, 해야 할 일 따위는 떠오르지도 않았다는 것이죠. 그녀가 자신이 경험한 총체적 몰입 상태에 대해 설명하는 동안, 나는 그것이 내가 알고 있는 명상의 상태와 정확히 일치한다는 사실을 깨달았습니다. 순간, 우리는 뭔가 중요한 것이 스스로 모습을 드러냈음을 알아차렸습니다. 허공중에서 통찰과 가능성이란 보석이 우리가 손을 뻗기만 기다리고 있었던 것입니다.

마리아가 평소에 하던 작업과 비교해, 무엇이 달랐던 걸

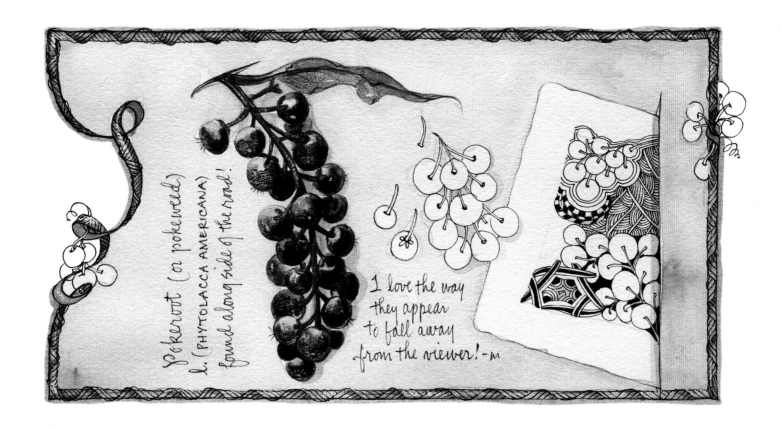

Pokeroot (or pokeweed)
d. (PHYTOLACCA AMERICANA)
found along side of the road!

I love the way
they appear
to fall away
from the viewer! —M

까요? 이 상황은 왜 이렇게 굉장한 효과를 낸 걸까요?

생각해보면, 그중 한 가지는 마리아가 철자를 바르게 쓰는 일에는 주의를 기울이지 않았다는 것입니다. 또한 그리는 일을 언제 마칠지에 대해서도 생각하지 않았습니다. 그녀는 글자 하나의 내부를 장식하는 일에만 집중하고 있었으니까요.

방금 일어난 일을 다른 사람이 따라할 수 있도록 몇 단계로 나눠서 구성할 수 있을까? 이 경험을 다른 사람들이 재창조할 수 있을까? 우리가 이 경험을 시스템으로 개발할 수 있을까? 그리고 우리가 그걸 가르칠 수 있을까?

마리아와 나는 공예 전시회의 경험에 생각이 미쳤고 아울러 '10개의 리스트'도 기억해냈습니다. 캘리그래피 아티스트가 되려면 여러 해의 훈련이 필요하지요. (마리아가 작품 하나를 쓰는 데 얼마나 걸리냐는 질문을 받으면 나는 이렇게 대답하곤 했습니다. "40초와 40년이죠!") 물론 사람들이 그 만한 시간을 낼 수는 없겠지만, 마리아가 반짝이는 글자 안에 그려 넣는 패턴들이라면 금방 배울 수 있지 않을까요?

일정한 구획 안에, 기본적으로 반복되는 선을 이용해 패턴을 만들도록 가르칠 수 있고, 사람들이 자신이 그리고 있는 선에 온전히 주의를 집중할 수 있다면, 다른 사람들도 비슷한 경험을 할 수 있을 겁니다. 그렇게만 된다면 우리가 공예 전시회에서 만났던 사람들, 즉 뭔가 창조하기를 원하지만 시간, 공간, 재능, 돈 등등이 없어서 할 수 없다고 믿는 사람들에게 굉장한 일이 될 것입니다.

마리아가 경험했던 일을, 다른 사람들도 쉽게 성취할 수 있다는 사실을 실감하게 되면서 우리의 열정은 더 커졌습니다. 논의를 거듭할수록 우리는 이 아이디어가 얼마나 중요한지 깨닫게 되었지요. 마리아와 나는 일상사에서 벗어나 며칠 동안 아이디어를 개발하는 데 집중하기로 했습니다. 우리는 곧 매사추세츠 주 서부에 있는 숙박업소에 방 하나를 빌렸습니다.

그곳을 향해 차를 몰고 가면서 우리는 쉬지 않고 우리의 발견에 대해 이야기했습니다. 아이디어들이 흘러나왔고, 운전대를 잡지 않은 사람은 메모를 담당했습니다. 목적지에 도착할 즈음에는 이미 일이 상당히 진척되어, 우리의 노트는 근사한 통찰들로 가득 차 있었지요.

서부 매사추세츠에서 지내는 며칠 동안, 우리는 젠탱글의 기초가 되는 틀을 만들었습니다. '어떻게 보여주고 어떻게 가

르칠까, 킷은 어떻게 만들까, 가르치는 방법은 어떤 단계로 구성할까, 그리고 그것을 어떤 식으로 공유할까' 등이 분명해 졌습니다. '우아한 단순성, 질 좋은 재료, 개방적 공유'와 같은 우리의 원칙들도 모습을 갖추었습니다.

숙박업소에서 우리는 한 부부를 만났습니다. 부부의 딸은 초등학교 5학년이었습니다. 우리는 그 가족에게 우리의 새로운 방식을 가르쳤지요. 우리의 첫 '학생'이었던 셈인데 그들은 우리의 방식을 좋아해 주었습니다. 부부는 딸이 다니는 학교에서 손글씨를 더 이상 가르치지 않음을 불만스러워 했고, 우리의 방법이 딸의 손과 눈 발달에 도움이 될 것이라 기대했습니다.

이름을 찾아낼 때까진 시간이 좀 걸렸지요. 우리는 많은 이름들을 찾아봤고, 이름을 붙이지 않는 것까지도 고려했습니다. 예들 들어 가수 프린스가 자신의 이름을 알파벳이 아닌 기호 형식으로 만든 것도 고려했지만, 너무 '본질에서 벗어난' 것이라 결론 내렸습니다. 우리가 원하는 이름은, 아직은 존재하지 않는 것이면서 쉽게 발음할 수 있고 쉽게 철자를 알 수 있는 것이어야 했습니다. 우리의 짧은 휴가 마지막 밤, 식당에서 저녁을 먹고 있던 중에 우리 중 한 명이 젠탱글 Zentangle이란 이름을 입에 올렸습니다. 즉시 '바로 그것!'이란 생각이 들었습니다. 우리는 방으로 돌아오자마자 인터넷을 검색해 '젠탱글'이란 말이 사용되고 있는지 알아보았습니다. 정말이지 기쁘게도 그 이름은 세상에 없었습니다.

지금 와서 돌이켜보면, 그때 우리는 받아쓰기를 한 것이라 생각됩니다. 젠탱글의 가능성과 잠재력에 대한 집중력과 우리 둘의 인생 경험이 합류 지점에 도달하게 된 것입니다. 아름다운 모호크 트레일 Mohawk Trail을 따라 휴가지에서 집으로 향하면서, 우리는 뉴잉글랜드의 가을 빛깔을 마음껏 즐겼습니다. 우리의 생각들을 열정적으로 기록하고 또 기록하면서 말이죠.

미리엄-웹스터 사전은 serendipity란 단어를 '구하지 않아도 가치 있고 훌륭한 것을 발견하는 능력, 혹은 그런 것을 발견하게 되는 현상'이라 정의합니다. 그 문제의 토요일 오후, 발상의 씨앗이 된 순간을 회상해보면, 우리의 모든 삶의 경험, 통찰, 창의성, 상상력이 만화경 속의 빛나는 유리조각처럼 마법과도 같이 정렬되었던 것이 아닐까 합니다.

우리가 그것을 놓치지 않았던 것이 한없이 고맙습니다.

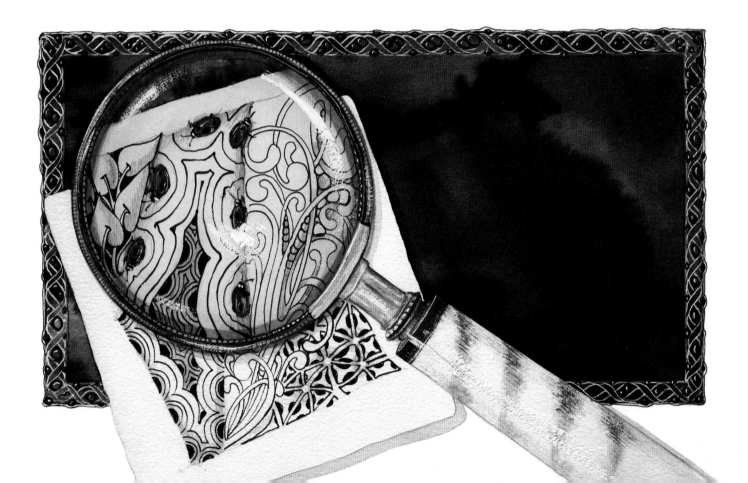

메소드

의식Ceremony 으로서의 젠탱글

우리 모두는 알게 모르게 자신만의 의식을 갖고 있습니다. 우리 손녀딸도 잠잘 준비를 하는 의식을 갖고 있을 정도니까요. 마리아와 나는 아침마다 물을 끓이고, 원두를 갈고, 말없이 함께 커피를 즐기면서 식사 전까지 책을 읽는데, 이것이 우리의 아침 의식인 셈입니다. 의식은 안락함을 제공합니다. 젠탱글을 창조하는 것 역시 일종의 의식입니다. 젠탱글을 통해 친숙한 공간으로 들어가는 것이지요. 단지 몇 분에 불과할지라도, 한편으로는 예측 가능하지만 한편으로는 예상하지 못한 가능성으로 가득한 공간으로 들어가게 됩니다.

　의식의 특징 하나는, 시작하는 즉시 익숙한 마음 상태로 끌려들어간다는 사실입니다. 젠탱글에 있어 이러한 의식의 특징은, 아무 기대 없이 펜으로 종이에 선을 긋는 구조화된 방법에 의해 강화됩니다. 당신의 마음 상태를 혼란으로부터 이완된 집중으로, 불안으로부터 평온으로, 의도적으로 전환시켜주는 것입니다. 젠탱글을 통해 만들어진 예술 작품이 이완된 평온의 부산물일까요, 아니면 이완된 평온이 예술 작품의 부산물일까요? 아마도 그건 문제가 되지 않을 듯합니다. 두 가지 모두를 얻을 수 있는 귀중한 작업이라면 충분할 테니까요.

　모닝커피를 즐기기 위해 특별한 신념 체계가 필요하지 않

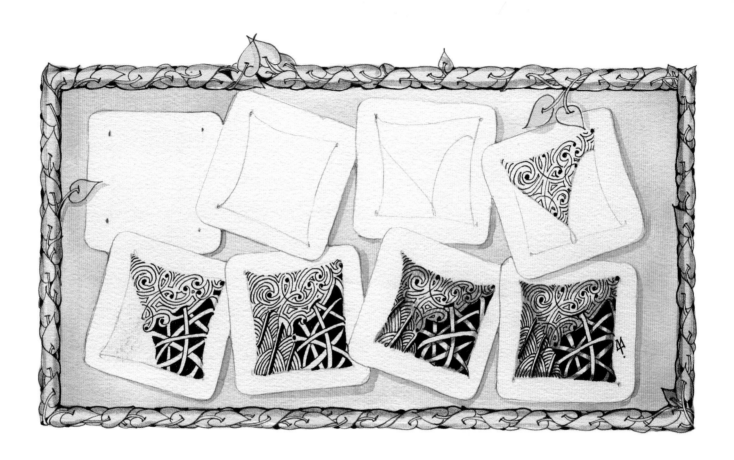

듯이, 젠탱글로부터 어떤 것을 얻는 데는 아무런 신념이 필요치 않습니다.

젠탱글 메소드Method의 기본 단계는 다음과 같습니다.

1. 감사와 존중
몇 차례 심호흡을 하고 마음 가득 감사와 존중을 느낍니다.

2. 귀퉁이에 점찍기
연필을 잡고, 타일(그림을 그리는 정사각형의 작은 종이)의 네 귀퉁이에 가볍게 점을 찍습니다.

3. 테두리 그리기
연필로 네 개의 점을 연결해 테두리를 만듭니다.

4. 스트링String 그리기
연필로 몇 개의 선을 그려, 타일을 여러 개의 구획으로 나눕니다.

5. 탱글 그리기
하나의 탱글(패턴)을 선택합니다. 작업할 구획을 하나 정하고, 펜을 이용해 그 구획을 탱글로 채웁니다. 채워 넣고자 하는 모든 구획을 다 채울 때까지 계속합니다.

6. 명암 넣기
연필로 회색 명암을 그려 넣어서 대비감과 입체감을 만들어줍니다.

7. 이니셜 쓰고 서명하기
타일 앞면에 펜으로 자신의 이니셜을 쓰고, 뒷면에는 날짜를 적고 서명합니다.

8. 감상하기
자신에게 또 한 번 감사의 시간을 허락합니다. 타일을 손에 들고 팔을 뻗은 상태로, 타일을 이쪽저쪽으로 돌려보면서 감상합니다. 자신이 무엇을 창조했는지 깊이 음미합니다.

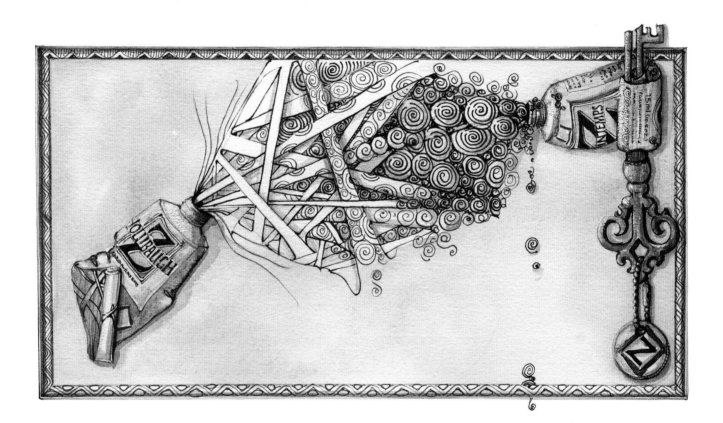

젠탱글의 지침

젠탱글의 여덟 단계를 탐구하면서 기억해야 할 몇 가지 유용한 지침이 있습니다. 모든 규칙은 깨어지기 위해 만들어진다지만, 이 지침들은 젠탱글 연습을 시작할 때 분명히 도움이 될 것입니다.

- 젠탱글 아트는 기본적으로 비구상이고 추상입니다. 사람이나 물건, 풍경을 그리려고 애쓰지 마세요. '이건 오리 같지 않아'와 같은 자기 비판에 빠질 필요가 없습니다.
- 젠탱글 아트에는 정해진 '위아래'가 없습니다.
- 탱글 중 많은 것들이 타일을 돌리면서 그리면 쉽습니다. 손은 편안한 위치에 둔 채, 타일을 돌려가며 그려보세요.
- 사전에 계획하거나 기대 없이 작업에 임하세요. 각 단계마다 무엇을 해야 할지 당신은 저절로 알게 됩니다.
- 모든 과정을 온전히 즐기세요.

이제 젠탱글 메소드Method를 좀 더 자세히 탐구해볼 시간입니다.

마리아는 어린 시절, 새로운 색깔을 발견하는 꿈을 되풀이해서 꿨습니다. 하지만 다른 사람들은 그 아름다운 색깔을 볼 수 없었습니다. 결국 마리아는 그 색깔을 보는 방법을 다른 이들에게 가르쳐 주는 일을 하게 되었습니다.

젠탱글에 있어서, 우리는 탱글들을 색깔로 봅니다. 다양한 탱글과 패턴은 박스에 나란히 정리된 크레용과 같습니다. 컬러링 북을 크레용의 색깔로 채우듯이, 우리는 타일 위의 구획을 탱글로 채웁니다.

패턴을 색깔로 간주하는 법을 배웠던 많은 사람들의 열정적 공감을 지켜보니, 마리아의 꿈이 진정 현실이 되었음을 실감합니다.

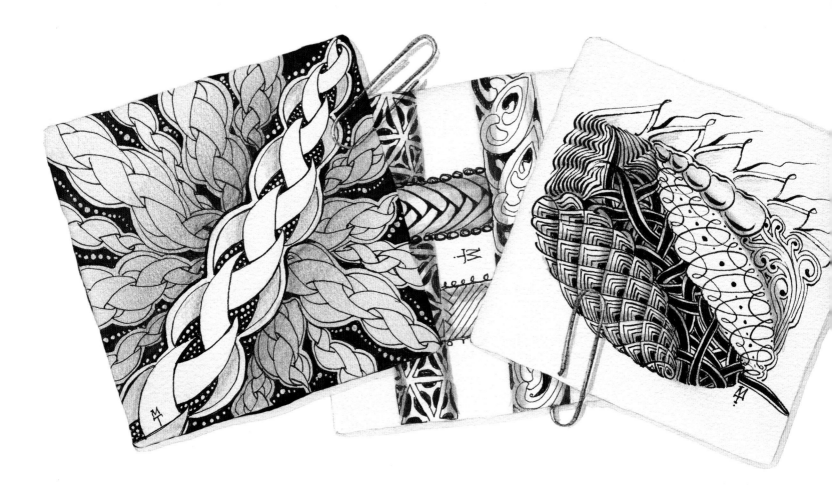

1. 감사와 존중

단지 15분에 불과할지라도 앉을 수 있는 기회가 생겼다는 사실에, 아름다운 무언가를 창조할 수 있게 된 것에, 아름다운 종이와 도구들을 갖고 있음에 감사하세요. 이 자리에 당신을 데려온 그 모든 기회에 고마운 마음을 간직하세요.

2. 귀퉁이에 점찍기

빈 종이를 앞에 두고 겁을 먹는 것은 흔한 일입니다. 그 빈 종이가 아름다운 타일일 경우에는 더 그럴 수 있지요. 그러니 연필로 각 귀퉁이 가까이에 가볍게 점을 찍으세요. 이제 당신은 더 이상 빈 종이를 마주하고 있는 것이 아닙니다. 이 점들은 다음 단계에 그릴 테두리를 고정시키는 역할을 합니다.

3. 테두리 그리기

연필로 네 귀퉁이에 찍힌 점들을 연결해 테두리를 만드세요. 선이 똑바르지 않아도 좋습니다. 구부러진 선으로는 좀 더 흥미로운 구성을 할 수 있으니까요. 젠탱글 실습을 해감에 따라, 점과 테두리를 다루는 솜씨도 점점 좋아질 것입니다.

연필로 귀퉁이에 점을 찍고, 테두리를 만들고, 스트링을 그립니다(꼭 연필이 아니어도 좋습니다. 일시적으로 표시할 수 있는 다른 도구도 가능합니다). 이것은 젠탱글 메소드의 중요한 단계입니다. 구획들을 탱글로 채울 때, 당신이 그린 스트링은 일종의 권장 사항이지 그 한계에 머물라는 제한 사항이 아닙니다. 탱글이 당신을 그 너머로 데려간다면, 선 너머에 탱글을 그려도 됩니다. 만약 잉크로 스트링을 그리면, 한계를 넘어갈지 말지 결정할 선택지가 사라질 것입니다. 잉크로 그은 선은 아동용 컬러링 책과 같습니다. 컬러링 책은 하나의 탱글을 다른 것으로 바꾸거나, 잉크로 그린 선의 한계 너머를 품위 있게 탐색하는 우아한 길을 제공할 수 없습니다. 타일에 탱글 작업을 끝내면 당신이 처음 연필로 그렸던 스트링은 거의 보이지 않게 되어, 이 젠탱글 아트가 어떻게 창조되었는지, 궁금증과 신비감을 더해줄 것입니다.

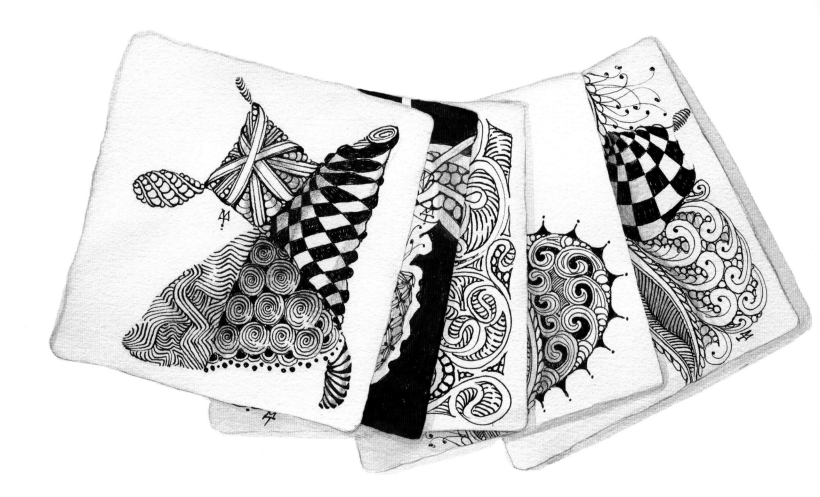

4. 스트링String 그리기

스트링이란 타일에 몇 개의 영역을 나누기 위해, 연필로 가볍게 그린 일종의 구획선입니다. 하나의 타일에 하나, 혹은 여러 개의 스트링을 그릴 수 있습니다. 타일을 나눌 수 있는 한, 거의 모든 것이 스트링이 될 수 있습니다. 물론 보통의 경우는 테두리 안에 스트링을 그립니다.

스트링은 젠탱글 메소드 중에서 유일하게 낙서doodle라고 할 수 있는 단계입니다. 사전dictionary에 따르면, 낙서는 '목적 없이 끄적거리는 것to scribble aimlessly'이라 정의되어 있습니다. 우리는 젠탱글의 스트링을 '우아한 한계' 혹은 '구조화된 자

어린 시절, 할머니와 함께 얼음사탕을 만들곤 했습니다. 할머니가 물을 끓이면 우리는 그 물 속에 설탕을 넣어 녹였습니다. 설탕물이 식은 다음, 우리는 그 속에 실을 넣었습니다. 그러면 서서히 설탕 결정이 실 위를 덮었습니다. 결국 실은 보이지 않게 되지만, 우리는 실이 사탕 안에 있다는 사실을 알고 있었습니다. 젠탱글 타일 위에 그려진 스트링도 마찬가지입니다.

유'라고 부릅니다. 언뜻 들으면 모순 어법일 수도 있습니다. 하지만 시멘트 블록을 만들 때 쓰는 틀을 생각해보세요. 만약 처음부터 틀이 없다면 시멘트는 형태를 잡을 수 없겠지만, 시멘트가 틀에 부어져 굳혀진 다음에는 틀이 필요 없어집니다(젠탱글의 스트링처럼 보이지 않게 되는 것이지요). 하지만 당신은 그 틀이 어디에 있었는지 정확히 알 수 있습니다.

이 비유를 조금 더 음미하기 위해, 스트링의 특징을 다시 한 번 살펴보겠습니다.

- 스트링은 연필로 그립니다.
- 스트링은 작업이 끝난 후 사라집니다.
- 완성된 타일을 살펴볼 때, 스트링은 간과되기 쉽습니다.
- 탱글이 그려진 곳을 살펴보면, 대개는 스트링의 위치를 파악할 수 있습니다.
- 탱글이 스트링의 의미를 알려줍니다. 즉, 스트링은 탱글에 형태를 부여합니다.
- 젠탱글 안에서 스트링은 견고한 벽이 아닙니다. 스트링은 말들이 그 너머로 고개를 내밀어 반대편의 풀을

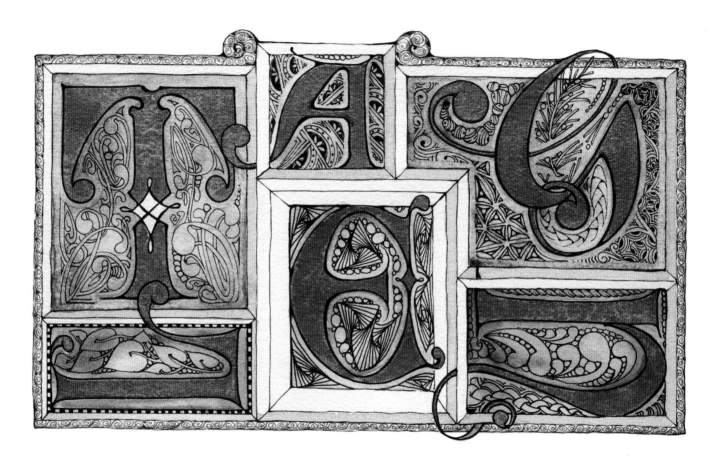

뜯어먹거나, 때에 따라서는 완전히 뛰어넘을 수 있는 울타리입니다. 당신 역시 스트링 안에 머물거나, 내키면 그 밖으로 나갈 수 있는 자유가 있습니다.

5. 탱글 그리기

명사로서의 탱글은 해체된 패턴입니다. 탱글이 해체되어 있다는 것은, 당신이 구조화된 순서에 따라 선을 그림으로써 패턴을 쉽게 재창조할 수 있다는 의미입니다.

동사로서의 탱글은 '탱글을 그리는 행동'을 말합니다. 당신은 색을 색칠하고 춤을 춤추는 것과 마찬가지로, 탱글을 탱글합니다. 이 얼마나 멋진 이미지인가요? 펜을 들고 당신에게만 들리는 음악에 맞춰 춤을 추어보세요.

젠탱글 메소드의 거의 모든 단계에서는 우뇌가 사용됩니다. 당신이 탱글을 그릴 때, 당신의 주의는 패턴이나 최종 결과에 가 있는 것이 아니라, 그 순간에 그리고 있는 선에 있습니다. 이 방법에 따라 자신이 아티스트가 아니라고 믿는 많은 사람들이 아름다운 아트를 쉽게 창조합니다.

탱글에는 다음과 같은 몇 가지 특징이 있습니다.

우리는 1페이지에서 소개한 다섯 가지 선을 '원소 선elemental strokes'이라 부릅니다. 원자原子와 마찬가지로, 그 선들은 특정 방식으로 결합해서 탱글이란 분자를 형성하기 때문입니다.

- 펜, 혹은 다른 지워지지 않는 도구를 사용합니다(연필이나 다른 지워지는 도구를 써서 창조되는 스트링과 비교됩니다).
- 하나나 둘, 혹은 세 개의 원소 선으로 구성됩니다(만약 더 많은 원소를 갖고 있다면 그것은 아마 변형된 탱글 즉, 탱글레이션tangleation일 것입니다).
- 보통은 스트링 안쪽에 그려집니다.
- 신중하게 그려지고, 그것은 구획 내에 색을 칠할 때조차 그렇습니다.
- 바탕에서 나중에 지워질 기준선이나 격자는 사용하지 않습니다.
- 언제나 서로의 배후에 그려지는 탱글도 있지만(홀리보hollibaugh와 버디고그verdigogh), 때로 그렇지 않은 탱글(브롱스 치어Bronx cheer)도 있습니다.
- 명암을 넣으면 탱글의 퀄리티가 향상됩니다.

타일의 구획을 채우기 위해 계속해서 탱글을 선택하세요. 어쩌면 당신은 모든 구획을 채우고 싶지 않을 수도 있습니다. 그러면 그렇게 하세요. 그건 그대로 좋습니다!

6. 명암 넣기
인생의 모든 것이 흑과 백으로 설명되지 않듯, 젠탱글을 창조할 때도 탱글에 깊이와 원근감을 제공해주는 것이 회색의 명암입니다. 연필로 명암을 넣음으로써 2차원의 창조물을 3차원처럼 보이게 할 수 있습니다. 명암을 넣으면서 입체감이 드러나는 것을 즐기세요.

7. 이니셜 쓰고 서명하기
젠탱글 타일은 예술 작품입니다. 젠탱글 타일을 사용한다는 것은 당신이 아름다운 뭔가를 창조하기 위해 세상에서 최고로 질 좋은 재료들을 사용한다는 의미입니다. 자신이 창조한 작품을 소유하는 일은 젠탱글 메소드와 젠탱글 의식의 중요한 부분입니다. 타일의 앞면에는 펜으로 당신의 이니셜을 쓰고, 뒷면에는 당신의 이름과 만든 날짜, 그리고 필요하다면 적당한 평을 써 놓으세요. 그 타일을 다시 보게 될 때 당신은

한국이나 중국 등 동아시아 지역에서는 서류나 예술품에 서명 하는 용도로 낙관 혹은 인감이 사용됩니다. 당신의 젠탱글 타일 앞면에 이니셜을 쓰는 대신, 당신의 이름 두문자로 된 낙관을 만든다면 재미도 있고 계속 작업할 의욕도 샘솟을 것입니다.

이런 작업을 해둔 것에 분명 감사하게 될 것입니다.

8. 감상하기
타일을 완성했다면 꼭 감상하는 시간을 가지세요. 타일을 손에 쥐고 팔 길이만큼 떨어뜨려서 이 방향 저 방향으로 돌려가며 살펴보세요. 그 타일을 창조하는 동안 당신이 놓친 느낌이나 이미지, 패턴들이 있는지도 돌아보시기 바랍니다.

시간이 흐른 후에 타일을 다시 한 번 감상할 기회를 가지세요. 타일은 글 대신 그림이 그려진 일기장과도 같습니다. 그 페이지는 신기하게도 당신이 볼 때마다 재해석됩니다. 전에는 보이지 않던 뭔가를 알아차리게 되는 것이지요.

"아!" 하는 감동을 주는 것은 무엇일까요? 일상적 상태에 머물거나, 현재 상태를 유지하는 것으로는 그런 경험을 하지 못합니다. 기대하던 것을 성취하거나 뭔가를 베끼는 것으로도 얻을 수 없지요. 우리는 기대하지 않았던 순간들에서 감동을 얻습니다. 젠탱글과 함께하면 감동을 느끼는 일이 흔해집니다. "아, 정말 아름답군!" 그리고 "아, 놀라운 경험이었어!"라고 말할 일이 자주 생기게 됩니다.

공인젠탱글교사CZT에게 배우세요

요가, 테니스, 뜨개질… 당신이 흥미를 갖는 것이 무엇이든 그것을 가르쳐주는 수없이 많은 책, 비디오, 온라인 강의가 있습니다. 그럼에도 불구하고 사람들은 교사가 가르치는 전통적인 수업을 찾습니다. 젠탱글도 마찬가지입니다. 이 책을 비롯해 충분한 정보를 주는 서적들, 그리고 온갖 웹사이트와 온라인 비디오처럼 분명하게 보여주는 것들이 많지만, 공인젠탱글교사Certified Zentangle Teacher, CZT가 주관하는 워크숍에 참석하는 것을 대체할 것은 없습니다.

젠탱글의 가치와 효용은 실습을 통해 드러납니다. 요가를 예로 들어볼까요? 당신이 아무리 많은 요가 책이나 비디오를 갖고 있다 해도, 또 아무리 많은 요가 자세를 머리에 담고 있다 해도, 최고의 수준에 도달하려면 숙련된 요가 교사를 찾아야 할 것입니다. 그리고 혼자 연습하기보다는 그룹 내에서 연습하는 편이 훨씬 효과가 좋습니다.

우리는 당신이 CZT와 함께하는 워크숍에 참석할 것을 권합니다.

도구

일단 젠탱글 메소드를 찾아냈으니, 그것을 단순하고 품위 있게 공유하는 방법이 필요해졌습니다.

마리아와 나는 늘 우리가 감당할 수 있는 한, 가장 좋은 도구를 써야 한다는 신념을 갖고 있었습니다. 마리아는 이미 오래 전에 최고 품질의 펜과 종이를 사용하는 것이 얼마나 중요한지 알고 있었죠. 질 좋은 재료를 쓰면 집중력과 성과도 올라가는 법입니다.

플루트 만드는 일을 시작했을 때, 나는 경제적으로 어려웠습니다. 할인점에 가서 모든 끌 종류가 들어 있는 20달러짜리 끌 종합세트를 살 수도 있었지만 그러지 않았죠. 대신 일본도 제작자로부터 끌 한 개를 샀습니다. 무려 200달러가 넘는 돈을 지불하고 말이죠. 작은 도구 하나에 그만한 돈을 쓴다는 것은 분명 과분한 일이었습니다.

하지만 그 도구는 내게서 새로운 차원의 솜씨와 정확성을 이끌어냈습니다. 나는 그 도구에 어울리는 일을 하고 싶었고 내 작품은 눈에 띄게 좋아졌죠. 그 끌은 온전히 제값을 한 셈입니다. 나는 아직도 그 끌을 소중히 간직하고 있습니다.

최고 품질의 재료를 써야 한다는 생각으로, 우리는 젠탱글 킷에 사용할 종이와 펜, 그 밖의 재료들을 골랐습니다. 이것이 바로 자기존중, 감사, 열정을 강화하는 우리만의 방식입니다.

- **자기존중** — 당신은 구할 수 있는 최고의 도구를 쓸 가치가 있기 때문입니다.

- **감사** — 종이에 펜으로 그릴 수 있는 능력과 기회, 그 때 일어나는 멋진 사건에 대한 감사입니다.
- **열정** — 젠탱글 메소드가 만들어내는 창조의 아름다움을 즐기고자 하는 열정입니다.

우리에게 10가지 변명 리스트가 있다고 했던 것, 기억하시죠? 시간, 공간, 돈, 능력, 도구, 끈기, 훈련, 자신감, 재능, 의욕이 없어서 못한다는 10가지 변명거리를 참고해서, 우리의 도구와 재료들을 어떻게 디자인할지 지침을 마련했습니다. 일단 우리는 모든 걱정을 지우기 위해, 한 변의 길이가 3.5인치(약 9센티미터)인 정사각형 타일을 만들었죠. 직사각형이 아니고 정사각형인 이유요? 90도로 돌렸을 때도 똑같은 모양이 되기 때문입니다.

"그렇지만 나는 시간이 없어!" — 커피 한 잔 마시는 데 대략 15분이 걸립니다. 당신은 거의 언제라도 그 정도의 시간은 낼 수 있습니다. 우리는 15분 동안 어느 정도의 면적을 그릴 수 있는지 실험했습니다. 그래서 나온 결과가 한 변이 3.5인치인 정사각형이었습니다.

"그렇지만 나는 그릴 공간이 없어!" — 테이블 위 작은 모서리만 차지해도 충분합니다. 필요한 경우에는 젠탱글 타일을 손바닥 위에 올려놓고 작업할 수도 있습니다. 타일은 셔츠 주머니나 지갑 속에도 들어가는 크기입니다.

"그렇지만 나는 돈이 없어!" — 우리가 판매하는 킷은 가족이 영화를 보러 가거나 컴퓨터용 게임팩을 사는 비용보다 적습니다. 또한 새로운 아트나 공예를 배우는 데 드는 재료비나 강습비보다 훨씬 저렴하지요.

"그렇지만 나는 능력이 없어!" — 당신이 다섯 가지 원소가 되는 선만 그릴 수 있다면, 충분한 능력을 가진 것입니다.

"그렇지만 내겐 도구가 없어!" — 세상에서 가장 품질 좋은 도구 일체가 우리의 킷 안에 들어 있습니다.

"그렇지만 나는 끈기가 없어!" — 당신은 이미 젠탱글에 사용되는 기본 원소들을 그릴 줄 압니다. 그것들을 이리저리 결합해서 다른 탱글을 만드는 것쯤은 금방 배울 수 있습니다.

"그렇지만 나는 훈련을 받지 못했어!" — 젠탱글을 시작하기 위해 필요한 정보는 우리가 판매하는 젠탱글 킷에 다 들어 있답니다. 당신이 쓰는 언어가 무엇이든 상관없습니다. 우리가 제작한 DVD는 말로 설명하지 않습니다. 보는 순간 알게 되죠.

"그렇지만 나는 자신이 없어!" — 물론 그럴지도 모릅니다. 하지만 걱정 마세요. 곧 갖게 될 테니까요.

"그렇지만 나는 재능이 없어!" — 당신에게 재능이 있음을 아는 데는 긴 시간이 필요치 않습니다. 당신은 이미 젠탱글 메소드에서 사용되는 모든 요소들을 그릴 수 있기 때문이죠.

"그렇지만 나는 의욕이 없어!" — 당신은 동기부여를 하겠다며 스스로를 닦달할 필요가 없습니다. 젠탱글을 즐기기 위해 오래 연습하거나 인내심을 발휘할 필요는 없습니다.

우리는 깔끔한 젠탱글 킷 보관함을 디자인했습니다. 어떤 설명이나 바코드, 광고도 없는 청녹색 보석상자죠. 당신은 그 안에 당신이 창조한 작품과 재료들을 보관할 수도 있습니다.

젠탱글 킷 안에 들어 있는 것들 :

- **타일** — 우리는 타일을 만들기 위해 미술관 급의 기록 보관용 고품질 종이를 사용했습니다. 그런 종이에 인쇄하고 다이커팅(*형틀을 이용해 잘라낸다는 의미—옮긴이 주) 하기 때문에, 테두리 모양이 자연스럽습니다.
- **펜** — 우리는 사쿠라 사의 피그마 마이크론$^{Pigma® Mi-cron®}$ 펜을 사용합니다. 무엇보다 마이크론 펜이 안료를 기반으로 한 기록용 잉크를 쓰기 때문입니다. 우리는 부드러운 타일 위로 이 펜의 잉크가 흘러 나오는 방식을 좋아합니다.
- **연필** — 킷에 들어 있는 것은 중간 무르기의 흑연심 연필입니다. 테두리와 스트링, 명암을 넣는 데 사용합니다.
- **연필깎기**
- **웰컴 노트**
- **소책자** — 탱글과 스트링의 개념을 알려주고 기본 설명을 제공합니다.
- **DVD** — 젠탱글 킷에서 중요한 부분입니다. 말로 하는 설명이 없기에, 당신이 어떤 언어를 사용하든 젠탱글 메소드를 쉽게 이해할 수 있습니다.

- **레전드와 20면체** — 우리가 레전드라 이름 붙인 작은 카드 한 장에는 1에서 20까지 번호가 붙은 탱글 목록이 있는데, 이 카드는 20면체와 짝을 이룹니다. 어떤 탱글을 그려야 할지 결정할 수 없을 때(혹은 결정하고 싶지 않을 때), 20면체를 굴려서 나오는 번호의 탱글을 그리면 됩니다. 우리는 당신이 당신만의 레전드를 창조하길 바랍니다.

그런데 젠탱글 킷에서 찾아볼 수 없는 품목이 하나 있으니, 바로 지우개입니다.

우리가 삶을 지울 수 없듯이 젠탱글에도 지우개가 없습니다. 그저 경험이 있을 뿐이죠. 경험을 활용하세요. 그리고 경험이 힘을 발휘할 수 있게 하세요. 철회하거나 돌이킬 수 없다 해도, 그리지 않은 것으로 할 수 없다 해도, 아무 문제가 없습니다. 그것은 그것대로 새로운 통찰, 이해, 그리고 새로운 탱글을 얻을 소중한 기회니까요.

우리는 말합니다, 젠탱글에는 실수라는 것이 없다고. 지금은 세상을 떠난 유명한 미술 강사 밥 로스Bob Ross 역시 실수란 말 대신 '행복한 사고accidents'라 불렀지요. 분명 계획

내가 플루트 만드는 법을 배우던 때의 일입니다. 나의 멘토는 북미의 5대호 근방에 살았던 마턴 씨족Matern Clan 출신인 홀리스 리틀크릭Hollis Littlecreek이었습니다. 어느 날, 그가 내게 물었습니다. "네 칼자루 끝에 없는 것이 무엇인가?"

가르침의 순간임을 직감한 내가 대답했습니다. "무엇입니까?"

"지우개다."

하거나 기대한 것은 아니지만, 젠탱글이 갖고 있는 마법의 일부임에는 틀림없습니다. 젠탱글은 기대한 결과물에 제약을 받지 않기에 뭔가 새로운 것을 위한 공간을 열어줍니다. "아이쿠!" 하는 순간은 새롭고 신나는 뭔가의 출발점이 될 수 있습니다.

우리의 의도는 '올바른 선택'을 하겠다는 욕구에 방해받지 않고, 창조성이 자유롭게 흐르도록 내버려두는 연습을 쉼 없이 하는 습관을 키우자는 것입니다. 당신이 한 번에 선 하나씩 긋는 일에 집중할 수 있는 도구를 우리가 만들었다는 데 무한한 기쁨을 느낍니다. 그러면 두 가지 도구를 더 살펴보겠습니다.

프리스트렁 타일 Prestrung Tiles

나는 어떤 구획을 탱글로 채우거나, 탱글에 명암을 넣는 데는 별 문제가 없지만 어쩐지 스트링을 그려 넣기가 막막할 때가 있습니다. 다른 사람들도 비슷한 문제를 겪을지도 모른다는 생각이 들었습니다. 하지만 마리아는 스트링을 그리는 일이 장해가 된다는 사실을 이해하지 못했습니다. 그녀는 자신이 무엇을 그리든 멋질 거라는 사실과, 자신이 어떤 스트링을 그리든 그 공간에 아름다운 탱글들이 채워지고 스트링은 곧 보이지 않게 된다는 것을 잘 알고 있었죠.

　나처럼 처음에 스트링을 그리는 일이 부담스러운 사람도 분명 있을 것입니다. 당신은 다른 사람이 그려놓은 선과 경계 안에 색칠하고 생활하도록 훈련받고 성장했을 수도 있습니다.

　이 문제를 해결하기 위해 우리는 스트링이 그려져 있는 '프리스터렁 타일'을 만들었습니다. 스트링에 의해 나뉜 공간을 채우는 연습을 하다 보면, 정말로 스트링이 사라지는 것을 보게 되고 그것에 신경을 쓰는 것은 쓸데없는 일임을 알게 됩니다. 젠탱글의 효과를 보기 위한 '올바른' 선 같은 것은 없다는 깨우침이 올 것입니다. 젠탱글에서는 모든 선이 옳습니다.

　우리는 18장의 프리스트렁 타일과 8장의 일반 타일을 묶은 패키지를 디자인했습니다. 당신이 스트링을 어떻게 그려야 할지 걱정하지 않고 앞으로 나아갈 수 있게 도와줄 것입니다.

앙상블 Ensembles

앙상블은 9장의 프리스트렁 타일, 두 세트로 구성되어 있습니다. 9장의 타일을 가로3×세로3의 정사각형 모양으로 배열하면, 9장의 타일이 동일한 스트링을 공유하도록 만들어져 있습니다. 한 세트는 곡선으로 그려진 스트링, 다른 한 세트는 좀 더 직선에 가까운 스트링을 사용합니다. 앙상블은 혼자서도 사용할 수 있지만, 집단으로 작업할 때 더욱 근사한 효과를 발휘합니다.

　당신은 자신만의 앙상블 세트를 만들 수 있습니다. 우선 타일들을 모자이크 형태로 배열하세요. 그런 다음 모든 타일을 통과하는 스트링을 그리면, 각각의 타일에 구획이 생겨날 것입니다. 그것으로 끝입니다! 타일들을 다시 앙상블 형태로 맞출 때를 대비해 전체 사진을 찍어 놓거나, 각각의 타일 뒤에 번호를 매겨놓으면 편리합니다.

실습으로서의 젠탱글

젠탱글 실습Practice을 통해 자신의 스타일을 발견하고 인식할 수 있으며, 긴장을 풀고 이완할 수 있습니다. 당신 안에 자연 발생적인 창조성이 흐르고, 단순한 선들이 모여 복잡한 패턴으로 결정화 되는 느낌을 즐길 수 있습니다. 당신은 아름다운 아트를 창조할 수 있고 무엇보다 기분이 좋아집니다.

젠탱글 실습을 통해, 당신은 예기치 못한 사건에 편안하게 대응하는 유연한 자신감을 개발하고 키울 수 있습니다. 의도적으로 의식의 초점을 전환시키는 법도 배울 수 있습니다. 한 번에 선 하나면, 진짜 무엇이든 가능하다는 사실을 이해하게 됩니다.

혹시 당신의 어떤 부분이 닫혀 있다는 생각이 드나요? 젠탱글 실습을 통해 당신이 몰랐던 당신 내면의 문이 열릴 수도 있습니다. 젠탱글이 열쇠라서가 아니라, 그 문이 비언어적 경첩에 의해 여닫히기 때문입니다. 당신이 가능할 거라 상상도 못했던 일을 성취할 수 있게 되는 것입니다.

젠탱글은 부드럽고 온화한 실천법입니다. 무거운 교리, 요구되는 신념이나 엄격한 규칙 같은 것은 없습니다. 젠탱글은 즉각적인 이완과 집중을 향해 나아가는 자기 주도적 변화를 경험하도록 도와줄 뿐입니다. 최면술, 마약, 교리처럼 당신의 힘을 포기하게 만들지 않습니다. 당신은 늘 거기에 있었던 어떤 것(창밖의 새 소리 같은 것이죠)을 알아차리게 된 것뿐입니다. 누군가 당신이 보고 있던 TV를 끄기 전까지, 새소리

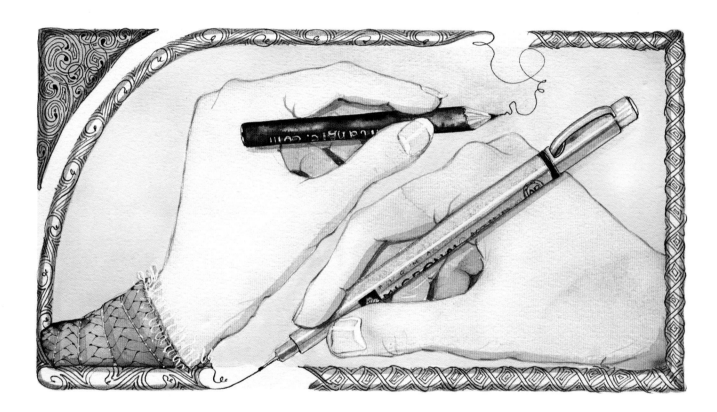

를 알아차리지 못했던 것처럼…

이 온화하고 조심스런 손과 눈의 협응 행동은 그다지 애쓰지 않고도 내부의 소음과 외부의 혼란을 꺼버릴 수 있게 해줍니다. 당신 주변에서 어떤 일이 일어나고 있든지, 당신은 새들의 노래를 들을 수 있습니다.

젠탱글 실습 활용하기

당신이 아름다운 아트를 창조하면서 긴장을 풀고 즐기는 것 외에도, 젠탱글 실습에 더 많은 쓰임새가 있다는 사실은 뒤에 나올 '스토리와 코멘트' 장에서 밝힐 것입니다. 일단 젠탱글은 다음과 같이 활용됩니다.

- 스트레스 완화
- 문제 해결
- 신체/정서적 치유
- 통증 관리
- 집중력
- 정교한 운동 기능 향상
- 자신감

- 긍정적인 집단 역학
- 자긍심

조언과 제안

한 번에 선 하나면 모든 것이 가능합니다. 그리고 다행스럽게도, 당신은 한 번에 오직 하나의 선에만 집중할 수 있습니다. 젠탱글 실습은 당신이 오직 그 선에만 집중할 수 있도록 도와줍니다. 이완된 자세에서 최대한 편안하게 펜을 잡으면, 그렇지 않은 경우와 큰 차이를 발견할 수 있을 것입니다.

펜과 연필 쥐기

1590년 학교 교사였던 피터 베일스Peter bails의 글 :

단정하고 품위 있게 글씨를 쓰기 위해
엄지와 그 다음 두 손가락 사이에 펜을 놓으세요.
먼저 엄지를 최대한 하늘 높이 치켜세우고,
검지를 그 다음으로 세우고, 그 아래에 중지를 세우세요.
부드럽게 펜을 잡고, 펜에 손가락을 가볍게 기대세요.

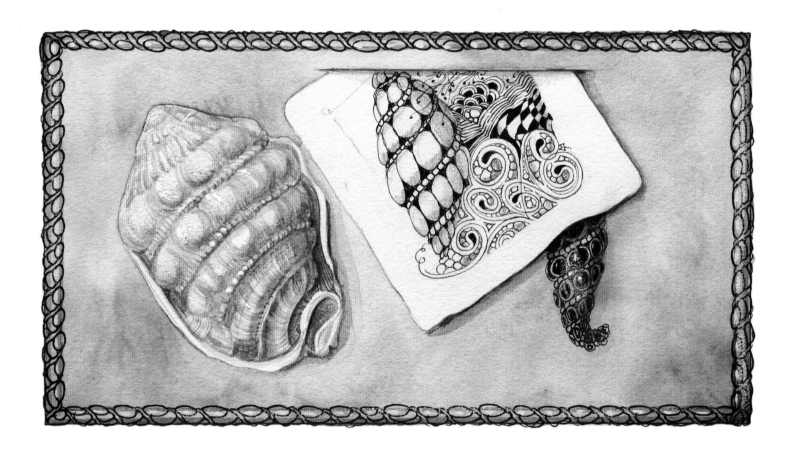

그 펜으로 부드럽게 글을 쓰고, 종이 위에서 쉬세요.

얼마 안 있어 저절로 속도가 빨라지고

금방 꾀도 날 것이니, 빨리 쓰려고만 하지 마세요.

펜을 잡는 방법이 한 가지뿐이라고 주장하는 것은 아니지만, 우리는 종종 어색하거나 긴장을 유발하고, 온화한 통제를 방해하는 방식들을 보게 됩니다.

지금 당신이 펜을 어떻게 쥐는지 점검해보고, 온라인에 있는 조언들을 검색해보세요. 펜을 쥐는 방식에 아주 조금만 변화를 주어도 큰 차이가 난다는 것을 알 수 있습니다. 마치 울새의 알을 감싸듯 부드럽게 쥐어보세요. 때때로 펜이나 연필을 내려놓고 부드럽게 몸을 풀고, 편안하지 않으면 잠시 휴식을 취해도 좋습니다. 그것이 당신의 펜 쥐는 방식을 바꾸기 위한 힌트가 될 수 있으니까요.

신중한Deliberate 선 긋기

de-lib-er-ate[adj.] (3)움직임이나 행동이 여유롭고 꾸준한; 느릿하고 고른; 서두르지 않는

[dictionary.com] 동의어: intentional, purposeful

당신이 신중하게 선을 그을 때, 펜이 그리고 있는 각각의 선에 매료된 나머지 당신 뇌의 재잘대던 부분이 침묵합니다. 이완된 상태에서, 의도적으로, 판단하지 않으며, 순간 속에 집중하는 상태를 달리 표현해볼까요? 바로 마음챙김mindfulness, 몰입flow, 혹은 무아지경in the zone의 상태라 할 수 있습니다. 선 하나하나에 집중하며, 의식적으로 천천히 그어 나가세요. 각각의 선에 더 많이 집중하고 각각의 선을 더 많이 인식할수록, 지금 무엇을 하고 있는지 혹은 어떤 결과가 나올지를 생각함으로써 주의가 산만해지는 일이 적어집니다. 당신의 손에 쥐어진 펜에서 타일 위로 흘러나오는 잉크의 풍요로움을 즐기세요.

속도 늦추기

각각의 선을 그리는 데 조금 더 시간을 들이세요. 키보드나 스마트폰의 자판을 두드릴 때 사용하는 소근육의 운동 기능은 당신이 선을 그릴 때 사용하는 운동 기능과 다릅니다. 당신의 근육이 그리는 일에 익숙해지도록 하세요. 완성을 서두르지 말고 과정을 즐기란 의미입니다. 당신이 그리는 모든 선을 즐길 수 있는 지점까지 속도를 늦추세요. 손글씨 쓰기보

다 젠탱글 실습이 노력이 적게 들고 효용이 높다는 사실을 발견할 수 있을 것입니다.

기본 지키기

- **숨쉬기** 젠탱글을 시작할 때마다, 충분히 깊은 호흡을 하세요. 새로운 탱글을 시작하면서도 숨쉬기를 통해 긴장을 풀 수 있습니다. 마음챙김 수련을 응용해도 좋습니다. 즉 한 번 숨을 들이쉬고 내쉬는 동안 한 획을 그리는 것입니다. 숨 한 번 돌리고, 선 하나를 그리세요.Draw a breath; draw a stroke.

- **감사와 존중** 감사와 존중의 느낌을 품고 시작하세요. 이는 당신이 들고나는 숨결에 감사하는 것만큼이나 기본적인 자세입니다.

- **이완** 당신의 손, 팔, 목, 등, 그리고 온몸의 긴장을 남김없이 푸세요. 충분히 이완하세요.

비구상非具象 유지하기

젠탱글은 비구상을 지향합니다. 젠탱글의 원소가 되는 선 역시 비구상입니다. 우리는 하트, 별, 꽃과 같은 복잡한 원소를 가르치지 않습니다. 탱글 역시 비구상입니다. 깃털이나 식물, 밧줄로부터 영감을 얻은 탱글이 있을 수는 있지만, 그것들이 원래의 깃털이나 식물을 표현하는 것은 아닙니다. 구체적 예를 들자면, 젠탱글에서는 밧줄을 그릴 일이 없답니다. 당신이 정해진 순서에 따라 원소가 되는 선들을 그리면 그것이 밧줄을 떠올리게 할 수는 있습니다. 또 탱글에 붙여진 이름이 그 탱글에 영감을 준 대상을 반영할 수도 있습니다. 하지만 오렌지를 그릴 때만 오렌지색을 사용하는 것이 아닌 것처럼, 어떤 탱글이 특정 사물처럼 보인다 해도 결코 그 사물을 표현하려는 것은 아닙니다.

젠탱글이란 뭔가 비구상의 예술을 창조하는 일임을 명심한다면, 당신은 자신의 작품에 대해 조금은 관대해질 것입니다.

탱글은 창고가 비는 일이 없습니다. 카드뮴 레드 컬러의 물감은 다 쓸 수 있지만 크레센트문crescent moon 탱글은 아무리 써도 고갈되는 법이 없습니다. 일단 젠탱글 메소드가 어떻게 작동되는지 배우기만 하면, 무한한 아트 창고의 문이 열리는 셈입니다.

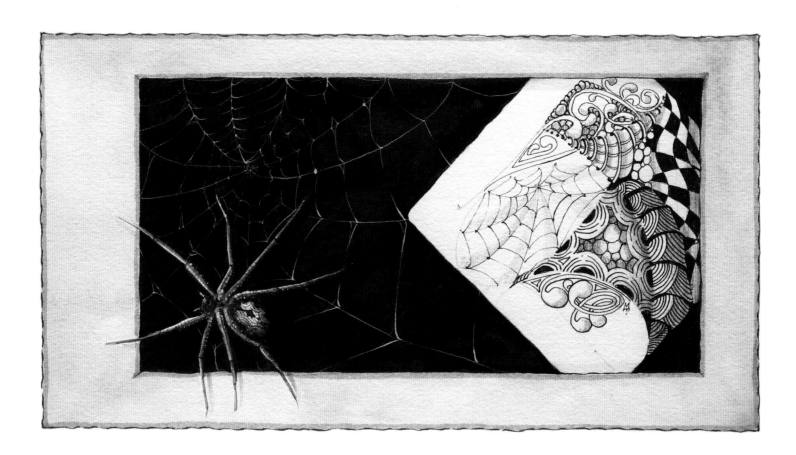

처음부터 다시 시작하기

젠탱글 킷 안에 들어 있는 재료와 설명들은 당신이 젠탱글 실습을 할 수 있도록 주의 깊게 설계되어 있습니다. 우리는 웹사이트를 통해, 당신이 젠탱글을 쉽게 시작할 수 있도록 충분한 무료 정보를 제공합니다. 처음 우리가 시작할 때 그랬던 것처럼, 당신은 썰물 때의 해변에서 나무 막대기 하나만 들고도 젠탱글을 시작할 수 있습니다. 우리는, 우리가 만든 도구를 사용하는 젠탱글 실습자들로부터 꼬박꼬박 피드백을 받습니다. 젠탱글을 하면서 어떤 통찰을 얻은 사람들이 그 정보를 보내주는 것입니다. 이렇게 얻어진 정보를 바탕으로 당신은 다양한 색깔, 도구, 재료들에 대한 이해의 폭을 넓혀 나갈 수 있습니다.

공인젠탱글교사CZT의 수업

이 책이, 했던 말을 반복하고 있다는 것을 우리도 잘 알고 있습니다. 그것은 되풀이할 만한 가치가 있기 때문이죠. 당신은 수업을 받을 때마다 새로운 것을 배웁니다. 당신이 그린 타일이 다른 학생들이 그린 타일과 모자이크를 이루는 모습은 환상적입니다. 당신 혼자 연습하거나, 온라인 강좌를 시청할 때는 일어날 수 없는 일이지요. 여러 사람과 그룹을 이뤄 실습할 때는 혼자일 때와는 다른 특별한 에너지가 생겨납니다. 실습의 매 단계에서 수업을 듣는 일은 매우 중요하지요. 사실 우리는 CZT들에게 다른 CZT들이 진행하는 수업에 참가하도록 권하고 있습니다.

일기

우리는 젠탱글 타일이 일기의 한 페이지가 될 수 있도록 디자인했습니다. 타일 앞면에는 당신의 비언어적 일기를 쓰고, 로고와 선이 인쇄된 뒷면에는 시간과 장소, 당신의 작업에 의미 있는 사건들에 대해 메모할 수 있습니다. 타일이 완성되면 당신의 일기장 속에 보관하세요. 일기를 쓰는 것이 처음인 사람이라면, 이렇게 시작하는 것도 좋은 방법입니다.

리뷰

일기나 다이어리를 읽으면서, 당신의 젠탱글 타일들을 다시 살펴보세요. 구체적으로 말하자면 '마치 새로운 눈으로 보듯이 다시 보라'는 것입니다. 이것은 추상적 형태의 젠탱글이 갖고 있는 가치를 보여주는 또 하나의 사례입니다. 타일을 다

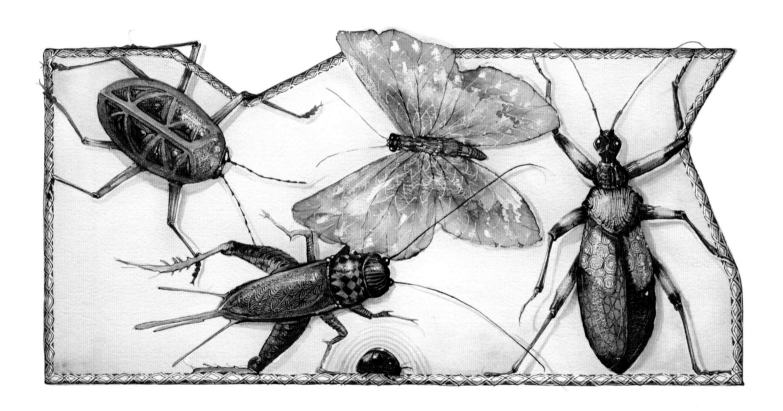

시 볼 때는 가까이서, 멀리서, 그리고 이런저런 방식으로 돌려가면서 보세요. 때때로 당신이 놓쳤던 것들을 발견하게 될 테니까요. 이 과정을 통해 당신은 가치 있는 통찰에 이르게 됩니다. 당신이 창조한 것을 반드시 다시 살펴보고 새롭게 인식하세요.

글보다 추상적 내용에서 새로운 통찰을 얻기가 더 쉽다는 사실을 아시나요? 뭔가를 글로 표현했다면, 그 글을 다시 읽을 때 당신은 글을 썼던 원래의 마음 상태로 돌아갑니다. 만약 당신이 상징적이고 추상적 표현을 했다면, 그것을 다시 볼 때마다 새로운 통찰을 얻기가 더 쉽습니다.

오른손잡이라면 왼손을

당신이 오른손잡이라면 왼손을, 반대라면 오른손을 써서 탱글링을 하세요. 마음과 몸이 어떻게 반응하는지, 새로운 통찰을 발견하게 될 것입니다.

사고로 인한 부상이나 뇌졸중에서 회복 중인 사람들, 혹은 펜을 조작하기 어려운 사람이라면 더 크게 공감할 내용입니다. 무엇보다 천천히 진행해야 한다는 사실을 명심하세요. 당신이 긋는 선이 불안정하고 삐뚤삐뚤하더라도, 그대로 계속 나아가세요. 그것도 당신이 창조한 패턴의 일부가 될 것입니다. 이 연습을 충분히 오랫동안 하면, 당신의 불편하거나 어색한 손은 놀랄 만큼 능숙해질 것입니다. 이는 몸이 불편한 사람들의 소근육 기능 회복에도 젠탱글이 도움이 된다는 것을 보여주는 실증 사례입니다.

모노탱글

하나의 타일에 오직 한 가지 탱글만 사용해보세요. 이는 특정 탱글에 친숙해지면서 몰입으로 들어가는 정말 훌륭한 방법입니다.

탱글 팔레트 확장하기

어떤 이는 자장가의 부드러운 운율을 즐기고, 어떤 이는 격렬한 헤비메탈 리듬을 좋아합니다. 우리는 각자 자신만의 자연스런 리듬과 패턴을 갖고 있고, 종종 특별한 리듬이나 패턴에 끌리는 경험을 합니다. 어떤 탱글은 직선으로 만들어지고, 어떤 패턴은 곡선과 원을 포함합니다. 당신에게 매력적인 탱글이 다른 사람에겐 그렇지 않을 수 있습니다. 또한 탱글은 기분에 좌우됩니다. 오늘은 직선을 그리고 싶었는데,

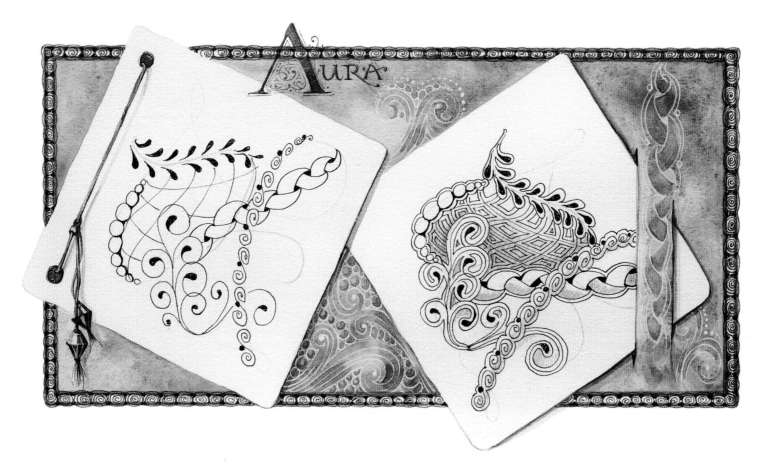

내일은 나선을 그리고 싶어질 수도 있으니까요.

다양한 탱글을 탐험하세요. 당신 손에 쥐어져 있는 펜으로부터 자유롭게 흘러나오는 탱글에 주의를 집중하세요. 왠지 편안함에서 벗어나고 싶은 날엔, 새로운 탱글을 시도해도 좋습니다. 어색하게 느껴지는 탱글이 있다면, 그 안에 머무르면서 무슨 일이 일어나는지 지켜보세요. '내가 이 탱글을 좋아하게 될 리가 없어'라고 단정하는 사람들이 있습니다. 하지만 그 탱글과 함께 놀아본 후에는 그것이 '내가 가장 좋아하는 탱글'이 될 수도 있답니다.

젠탱글 챌린지

마리아와 나는 인터넷 상의 챌린지에서 영감을 얻는 경우가 많습니다. 예를 들자면 iamthediva.blogspot.com입니다. 인터넷을 검색하면 다른 사이트들도 있을 것입니다. 당신은 다른 탱글러들과 함께 새로운 사이트를 창조할 수도 있다. 챌린지는 당신에게 뭔가 새로운 일을 하고 공동체 활동에 참여한다는 열의를 불러일으켜줍니다.

생각과 비유

이미 눈치 챘겠지만, 젠탱글은 비유의 보고입니다. 당신은 젠탱글 메소드의 요소들을 활용해 다른 아이디어와 콘셉트를 찾을 수 있습니다. 젠탱글의 두 가지 요소인 스트링과 탱글에 대해 살펴보겠습니다.

스트링에 대해서

우리들 대부분은 삶의 패턴들을 만들어내는 경계, 즉 비유적인 의미에서의 '스트링'을 알아차리지 못합니다. 우리가 그 경계를 알아차리는 순간, 전문가나 권력을 가진 대상이 만든 것이라 생각하고 그것들을 그냥 받아들입니다. 대부분의 사람들은 자신만의 스트링을 창조하지 못합니다.

컬러링북은 사전에 스트링을 그려 놓은 책이라 할 수 있습니다. 우리는 선 안에 어떤 색을 칠할지 선택하라고 배우지만, 자신의 선을 창조하라고 배운 적은 없습니다. 컴퓨터 프로그램도 마찬가지입니다. 그것들 역시 당신의 창조성을 배제하고 미리 선별해 놓은 선택지 안에서 놀게 만드니까요. 이렇게 미리 그려진 선들이 늘어나고 있는 세상에서, 젠탱글은 자신만의 선을 창조하라고 격려합니다.

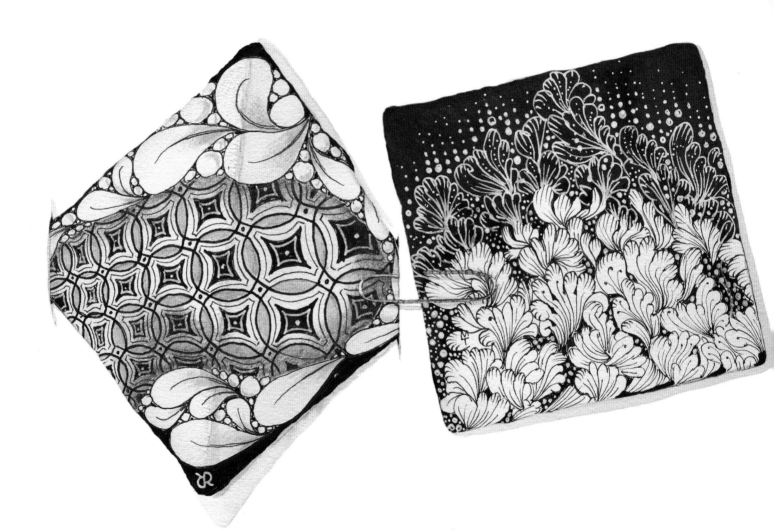

"세상 돌아가는 방식이 다 그렇지 뭐"라고 우리가 쉽게 받아들인 사회적, 문화적, 정치적 제약들은 연필로 스트링을 긋는 것과 같은 생각에서 시작되었습니다. 그려진 스트링 안쪽에 탱글링을 하는 것은 그런 선들을 영구적이고 당연한 것처럼 보이게 합니다. 잠시 시간을 내서 당신 주위에 있는 경계들, 당신이 그 안에서 열심히 탱글링 하고 있는 경계들을 숙고해보세요. 그것들은 어떻게 해서 그 자리에 있게 됐을까요? 그리고 그것은 누가 그렸을까요? 언제? 왜?

젠탱글에 있어서 스트링은 한계, 패러다임, 개념적 프레임에 비유됩니다. 우리 주변에서 그런 사례들을 찾아보자면 다음과 같습니다.

- 건축 설계(건축 법규, 스타일, 재료의 구조적 제약)
- 제품 디자인(비용, 크기, 제조물 책임법, 인기와 유행)
- 도시와 마을의 설계(지역 규제, 대지의 경계선, 국경선, 지리학)
- 사회 구조
- 개인과 가족관계
- 비즈니스 관행
- 정부 조직

- 지질학적/지리적 제약(해안선, 수목 한계선, 강둑, 범람원)

스트링이 만드는 경계, 이른바 '한계의 은총elegance of limits'은 엄청나게 창조성을 자극할 수 있습니다. 마감시간이란 한계에 맞닥뜨려 본 적이 있다면 누구나 공감하는 사실입니다.

젠탱글 메소드는 당신이 창조한 경계 자체를 무시할 수도 있음을 알려줍니다. 스트링은 유용한 기준이지만 넘어설 수 없는 장벽은 아닙니다. 실습을 통해 당신이 그은 경계 너머로 나아갈 수 있습니다. 그렇게 되면 칸막이 너머를 생각할 수 있는 능력이 커질 것입니다.

젠탱글을 하다가 다른 스트링을 그리고 싶다면, 언제나 다른 타일에 시도할 수 있습니다. 탱글을 그리면 그릴수록 당신은 어떤 스트링도 만족스럽다는 사실을 실감할 것입니다. 중요한 건 그리는 선 하나하나를 즐기는 것입니다.

탱글에 관해서

우리는 탱글이 '색깔'이라 생각합니다. 당신은 마치 '물감 튜브에서 짜내듯' 탱글을 사용할 수 있습니다. 당신은 스트링에 의해 창조된 구획들을 '채색하기' 위해, 탱글이란 색깔을 혼

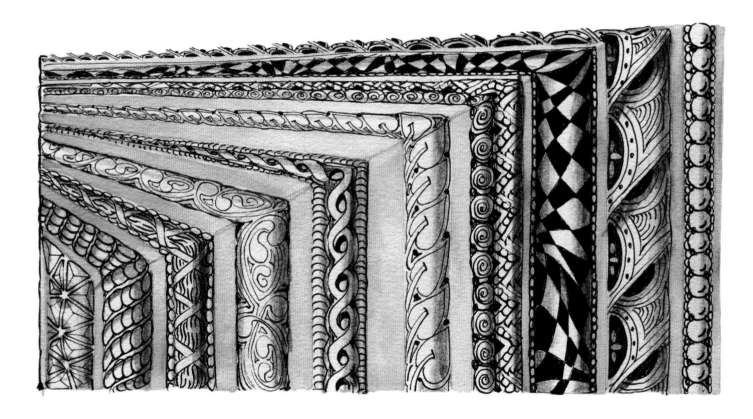

합해 새로운 패턴이란 색깔을 만들어낼 수 있습니다.

왜 탱글은 탱글이고, 두들은 두들인가?

젠탱글과 두들doodle의 결과물이 비슷해 보일 수 있어서, 그 둘을 비슷하다고 생각하는 경우가 많습니다. 하지만 사전에 정해진 순서에 따라 신중하고 의도적인 선을 그려나가는 탱글과 두들은 근본적 차이가 있습니다. www.freedictionaryonline.com에 따르면 두들의 의미는 다음과 같습니다.

doo·dle

1. 목적 없이 끄적거리다, 특히 딴 데 정신이 팔린 상태에서 끄적거리다. 2. 시간을 보내다.

명사: 목적이나 의도 없이 그려진 모양, 그림 등.

두들과 탱글의 가장 큰 차이점은 뭘까요? 대부분의 두들이 목적 없이 무작위적으로 그려지는 데 반해, 탱글은 구조화 되어 있고 의도적이라는 것입니다.

두들링은 대개 부차적인 행동입니다. 예를 들어보겠습니

"내가 가르치는 한 학급 아이들은 오늘 2시간짜리 시험을 치렀어요. 열세 살 먹은 아이들에게 2시간은 만만한 게 아니었죠. 아니나 다를까, 시험 종료시간이 가까워질수록 분위기가 어수선해졌어요. 종료 시간 20분을 남기고 문제를 다 푼 한 아이가 꼼지락거리기 시작했고 곧 다른 학생들에게 방해가 되었지요. 나는 그 아이에게 종이를 한 장 주고 아무거나 끄적거리고 있으라 했어요. 그런데 아이는 종이에 끄적거리면서도 여전히 소란스러웠어요. 나는 아이에게 패러독스*Paradox* 탱글 그리는 방법을 보여줬고 놀라운 일이 벌어졌습니다. 아이가 조용히 그리기 시작했고, 20분이 무사히 흘러갔던 겁니다."

−9학년 담당 수학교사, 오스트레일리아

다. 당신은 전화를 받으면서, 혹은 회의를 하거나 수업을 받으면서 지루함을 느낄 때 종이에 뭔가를 끄적거리는 행위, 즉 두들링을 합니다. 반면, 젠탱글은 신중하고 의도적으로 그리는 주도적 행위와 다른 일을 하면서 하는 부차적 행위, 모두 가능합니다.

젠탱글 실습의 결과들

훌륭한 선택을 할 수 있는 당신의 능력을 신뢰하기

상상도 할 수 없는 어떤 가능성을 목표로 한다는 게 가능할까요? 당신의 계획을 현재 가능하다고 믿고 있는 것으로 한정한다면, 당신의 현재 의식 너머로 여행하면서 기대하지 않았던 가능성을 만나게 되었을 때, 그것을 간과하고 놓칠 수도 있습니다. 당신의 계획 속에 그런 가능성이 아예 들어 있지 않기 때문이죠.

젠탱글 실습을 통해, 당신은 지금 당신이 보고 있는 것에 주의를 집중할 수 있다는 자신감을 얻게 됩니다. 그리고 뭔가 새로운 것과 마주쳤을 때, 무슨 일을 해야 할지 당신이 알고 있음을 신뢰하는 법을 배우게 됩니다. 당신은 어떤 지침이나 계획 전체를 머릿속에 기억해 둘 필요가 없습니다.

불확실성이 좀 더 편안하게 느껴집니다. 당신은 다음 순서에 그리게 될

젠탱글 실습을 해 나가다 보면 불확실성이 좀 더 편안하게 느껴집니다. 당신이 다음에 그리게 될 100개의 선을 알고 있을 필요가 없다는 사실을 실감하게 되는 것이지요. 당신이 알아야 할 것은 오직 다음번에 그릴 선뿐입니다.

100개의 선을 미리 알고 있을 필요가 없음을 깨닫습니다. 당신은 그저 다음번에 그릴 선만 알면 되는 것이지요. 당신이 다음 선을 그려야 할 때, 어떤 선을 그릴 것인지 저절로 알게 된다는 사실을 확신하면 예기치 않은 사건들에 대해서도 불안해하지 않게 됩니다.

예상하지 못한 사건에 대비하는 최선의 방법은 믿음입니다. '한 번에 선 하나씩' 그려나가는 당신의 능력을 신뢰하는 것이지요. 무술에서 상대가 어떤 동작을 취할지 예상하기 어려울 때는 효과적인 방어 스탠스를 취하는 것이 최선의 방책입니다. 만약 상대의 동작을 예측하고 있었는데, 상대가 다른 움직임을 보인다면 당신의 대응 능력은 제한될 가능성이 높습니다. 젠탱글 실습은 당신의 유연성과 반응 능력을 향상시킵니다.

예상치 못한 사건들이 매우 긍정적인 경우는 많습니다. 예를 들어, 우리는 젠탱글이란 것을 찾아내려고 계획한 적이 없습니다. 당신

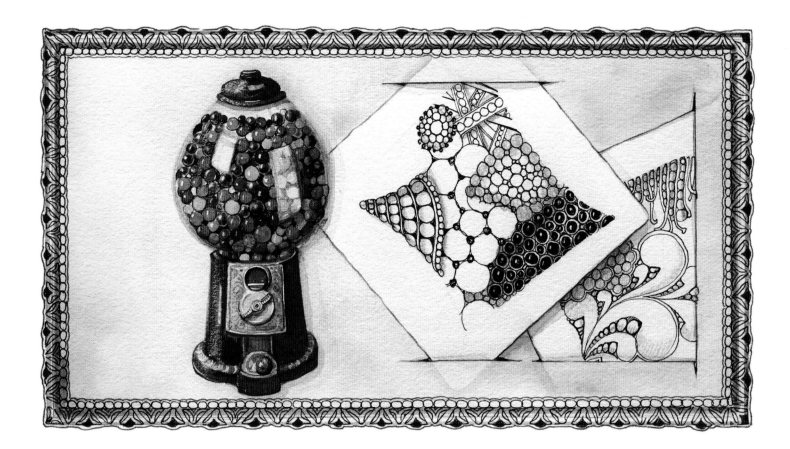

이 알 수 없는 것들과 기대하지 않았던 것들에 익숙해짐에 따라, 삶에서 기대하지 않은 보석들을 얻게 될 가능성이 높아질 것입니다. 젠탱글 실습을 통해 당신은 기대하지 않았던 기회들을 알아차리고 인정할 수 있는 능력을 키우고, 그 기회를 이용하는 유연성 또한 개발합니다.

젠탱글 실습을 계속하면 변화가 일어납니다. 남들이 무엇을 그리는지 의식하지 않게 되고, 자신이 그리는 선에 자신감을 갖게 되는 것입니다. 길을 걸을 때, 마주 걸어오는 사람이 있다고 해서 당신이 가고 있는 길을 의심하지 않는 것과 같습니다. 당신이 다른 사람들과 다른 방식으로 일 처리를 하는 것에 대해 좀 더 편안해지는 것이지요. 당신이 완성한 타일을 다른 사람의 타일과 모자이크 형태로 모아 놓았을 때, 각각의 독특한 타일들이 우아하게 어우러지는 모습을 보게 될 것입니다. 모든 타일이 나름의 목적을 가지면서 전체 작품에 기여하는 것입니다.

오해하지 마세요. 각자의 젠탱글 실습이 목표가 없다는 것이 아닙니다. 가장 중요한 목표는 즐기는 것입니다. 그 목표를 향해 걸어가며 떼어 놓는 한 걸음 한 걸음(선 하나하나)을 충분히 즐기세요.

알아차림 Awareness

젠탱글 실습을 계속함에 따라, 당신 주변의 패턴들이 눈에 띌 것입니다. 마치 잠들어 있던 세계의 일부가 갑작스레 깨어나, 아주 강렬하고 난해한 형식으로 자신의 존재를 드러내는 것 같습니다. 해바라기 씨앗의 배열, 주방 싱크대 안의 거품, 하늘 높이 솟은 고층건물의 창 등, 모든 것이 자신만의 패턴과 구성을 드러내며 당신이 알아봐주기를 기다리고 있습니다. 당신은 모든 곳에 패턴이 있다는 사실을 깨닫게 됩니다.

'완벽한' 젠탱글 타일 창조하기

한때 마리아와 나는 사업에 의문을 품은 적이 있었고, 조언을 받기 위해 한 친구에게 전화를 했습니다. 그는 우리에게 자신의 지인을 소개시켜 주었는데, 그는 다양한 분야에서 성공을 이룬 사람이었죠. 지금은 은퇴한 이 신사 분은 친절하게도 우리 집으로 찾아와 식사를 하면서 여러 시간 좋은 말씀을 해주었습니다.

우리는 아직도 그분이 했던 질문을 기억합니다. "당신들은 앞으로 십 년 동안…, 그리고 이십 년 동안 무엇을 하고 싶으신가요?" 매순간 급하게 쫓기듯 살다 보면 잊어버리기 쉬

twig from our yard

TANGLES FROM NATURE

draw each
"twig"
behind the other

운, 그러나 꼭 해야 할 중요한 질문이었습니다. 질문을 받는 순간 곧바로 우리의 원래 질문은 사소한 것이 되어 버렸지요.

우리가 늘 명심하려 했으며, 자주 참고했던 이 조언은 그분이 소련이라 불렸던 나라의 우주 담당 기관을 방문했을 때의 이야기로부터 시작됩니다. 그 기관의 정문 위쪽에 키릴어 문장이 쓰여 있었는데, 번역하자면 다음과 같은 뜻이었다고 합니다. '더 좋은 것'이 '충분히 좋은 것'을 억누르지 않도록 하라!

며칠 후 회의를 하던 중, 나는 한 블로그에서 그 블로그의 주인이 볼테르를 인용한 글을 보았습니다. "완벽함은 좋은 것의 적敵이다."

나는 마리아에게 말했습니다. "이것이 소련 우주 기관이 인용한 원전이 틀림없어요!"

'완벽'이란 개념은 사람들에게 완벽하게 해낼 수 없을지도 모른다는 두려움을 불러일으킵니다. 그것이 얼마나 많은 사람들이 뭔가를 즐기는 일에 장해로 작용했을까요? 그리고 만약 당신이 완벽한 뭔가를 창조한다면 어떻게 될까요? 이후 일어나는 모든 일에 엄청난 저주로 작용할 것이 확실합니다.

그 후 나는 볼테르의 원전이 무엇인지 찾아보았는데, 그가 실제로 한 말은 'Le mieux est l'ennemi du bien'였습니다. '더 나은 것은 좋은 것의 적이다'란 의미입니다. 우리들 중 얼마나 많은 이들이, 다른 사람이 자신보다 그걸 더 잘할 거라는 생각으로 또 지금보다 더 잘해야 한다는 생각으로 뭔가를 포기하고 있을까요?

우리가 젠탱글을 가르칠 때면 늘 하는 말이 있습니다. 다른 사람들이 하는 것을 지켜보기보다는 자신이 하고 있는 일에 집중하라는 것이죠. 각자 종이 위에서 펜이 움직이는 것을 의식하고 즐기며, 최종 결과에 대한 걱정이나 염려는 접어두고 선 하나하나에 집중하라고 격려합니다.

젠탱글 실습에서 '더 나은 것(더 나쁘게는 완벽한 짓)'을 의식한 나머지, 종이 위에 펜으로 그리는 '좋은 것'에서 뒷걸음질할 필요는 없습니다. 그저 한 번에 선 하나씩이면 충분합니다.

다행히도 이제까지 완벽한 젠탱글을 본 적이 없다는 사실이 너무 고맙습니다. 오직 정말 아름다운 젠탱글이 있었을 뿐이죠!

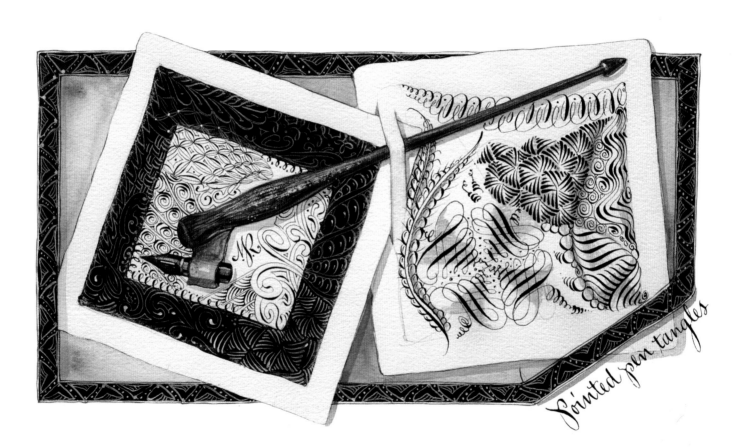

Pointed pen tangles

연습과 작업

젠탱글은 환상적으로 유연한 아트 형태입니다. 당신이 우리의 뉴스레터와 블로그를 살펴본다면, 그리고 인터넷을 검색한다면, 젠탱글을 창조할 수 있는 방법과 표면, 재료와 도구에 대한 풍부한 영감을 얻을 수 있을 것입니다. 표면을 예로 들어볼까요? 우리는 종이 위에만 탱글을 그릴 수 있는 것이 아닙니다.

책, 옷의 끝단, 골판지, 자동차, 거푸집, 시계, 비스킷 통, 접시, 액정 화면, 인형, 섬유, 손톱, 마룻바닥, 액자, 모자, 상아, 귀금속, 일기, 램프, 램프의 갓, 스위치, 깔개, 타조 알, 베개, 조개, 셔츠, 신발, 보도블록, 피부, 계단, 테이블, 넥타이, 장난감, 벽, 창, 나뭇조각 등에도 가능합니다.

우리는 다음과 같은 목적으로 탱글을 사용한 것도 본 적이 있습니다.

얼룩 가리기, 자동차 찌그러진 곳 숨기기, 오토바이 헬멧부터 빌딩 측면까지 모든 곳 장식하기, 벽에 있는 구멍 때우기, 가구 표면 마감하기, 뇌졸중이나 부상으로 잃어버린 소근육 운동기능 회복하기, 손 근육 풀기(캘리그래퍼를 위한 미용 체조) 등이죠. 그리고 이건 아주 일부에 불과합니다.

젠탱글로 탐구할 수 있는 작업과 활동은 정말이지 아주 많습니다. 이를테면 아래와 같습니다.

• 주변 환경으로부터 패턴을 발견하고 이를 해체하여 탱

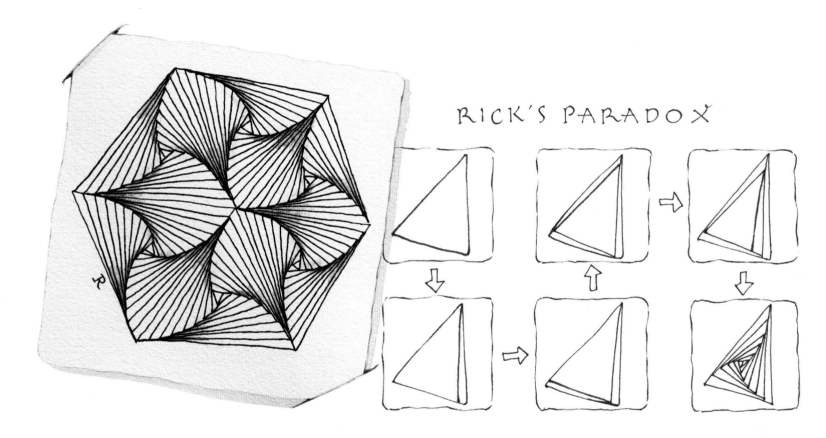

RICK'S PARADOX

글 창조하기
- 다양한 표면에 탱글링 하기
- 완성된 젠탱글 타일을 이용해 뜨개질, 주얼리, 직물 디자인의 영감 얻기
- 화이트 잉크로 검은색 종이 위에 탱글링 하기
- 두 개 이상의 탱글을 혼합해서 탱글레이션tangleation 창조하기
- 왼손으로 탱글링 하기(왼손잡이는 반대로)
- 그룹으로 탱글링 하기
 - 그룹의 구성원 한 명이 타일 위에서 탱글을 시작합니다. 귀퉁이에 점을 찍고, 왼쪽 사람에게 넘깁니다. 그 사람은 테두리를 만들고, 자신의 왼쪽에 있는 사람에게 넘깁니다. 이렇게 타일이 완성되면 서명하고 서로 돌려봅니다.
 - 맞춤형 앙상블을 만듭니다.
 - 규모가 큰 젠탱글을 완성할 때는 3~4명이 일정한 시간을 두고 교대로 작업합니다.

탐색해볼 것들은 무궁무진하지만, 지금은 첫 번째 연습에 집중하도록 하겠습니다.

패턴을 찾아 해체하기

잠시 주위를 둘러보세요. 패턴들이 보이나요? 패턴들을 '모양 속의 모양'이라 생각하세요. 선이 만나는 곳과 면이 접하는 곳을 주의해 보세요. 포지티브 공간과 네거티브 공간의 패턴을 자세히 살펴보세요. 어떤 패턴이 찾아지면 그것을 해체해야 합니다. 물론 해체할 수 없는 패턴도 있을 수 있고, 알아볼 때까지 시간이 걸리는 패턴도 있습니다. 우리 역시 해체하는 방법을 찾아내는 데 여러 달이 소요되기도 했으니까요.

패턴을 해체해서 탱글로 만들기 위해서는, 패턴을 뜯어내거나 분리해서 가장 기본적인 요소들이 드러나게 해야 합니다. 다음엔 원소가 되는 선들을 구조화된 순서에 따라 그림으로써 패턴을 재창조할 수 있는 간단한 방법을 만들어야 하지요. 우리는 원소가 되는 선이 3개 이하가 되게 하려고 애씁니다. 원소가 되는 선이 적을수록 더 환상적으로 보이기 때문입니다. 예를 들어 우리의 탱글 중 하나인 *케이던트Cadent*는 2개의 원소 선으로 구성되어 있습니다. 즉 하나의 '원형'과

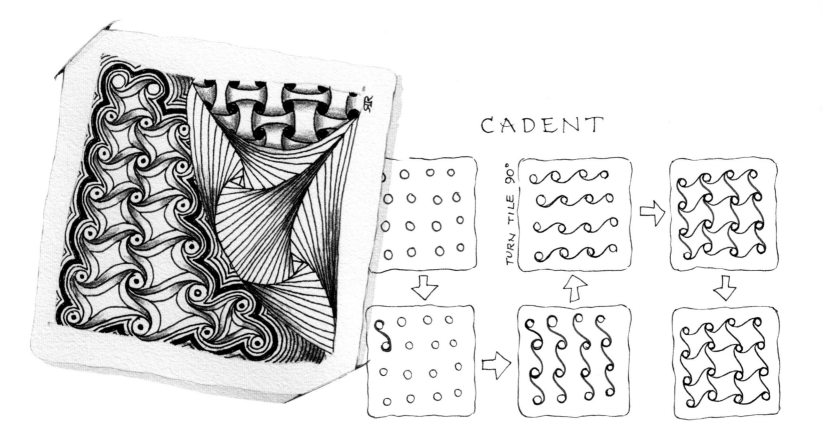

CADENT

TURN TILE 90°

하나의 'S자' 모양이죠. 또 패러독스Paradox 탱글은 오직 하나의 원소, 즉 '직선'만으로 구성됩니다.

당신은 곧 주변에 넘쳐나는 패턴을 알아차리기 시작할 것입니다. 우리가 바라는 것은, 당신이 그 패턴들을 해체해서 당신 자신의 탱글을 창조하는 것입니다. 모든 탱글은 패턴이지만, 모든 패턴이 탱글이 될 수는 없답니다.

패턴을 해체하는 의도는, 그 탱글을 재창조하기 위한 가장 쉬운 방법을 찾아내기 위함입니다. 구성요소는 가장 작게, 절차는 가장 간단하게 하는 것이지요. 패턴을 해체하는 것이 쉬울 때도 있습니다. 그렇지만 어떤 패턴은 오랜 시간이 걸립니다(예를 들자면 우리의 탱글 비라인Beeline이 그랬습니다).

어떤 탱글을 개발할 때, 우리는 가능한 한 탱글이 '우뇌'에 작용하도록 의도했습니다. 미리 예측한 결과물 따위는 걱정할 필요가 없다는 의미입니다. 바로 지금, 당신이 창조하고 있는 선에 모든 주의력을 집중하면 그만입니다. 다음 선을 그려야 할 때가 되면, 무엇을 그려야 할지 알 수 있다는 확신을 하게 될 것입니다.

마리아와 나는 그리는 방법을 가르치기 전에 완성된 탱글을 보여준 적이 거의 없습니다. 우리의 뉴스레터를 본 사람들도, 우리가 완성된 탱글을 보여주면서 설명하지 않는다는 것을 눈치 챘을 것입니다. 당신이 어떤 탱글을 창조하기 위해서, 그 탱글이 어떤 모습이 되어야 할지 미리 알 필요가 없다는 사실을 빨리 깨닫기 바랍니다.

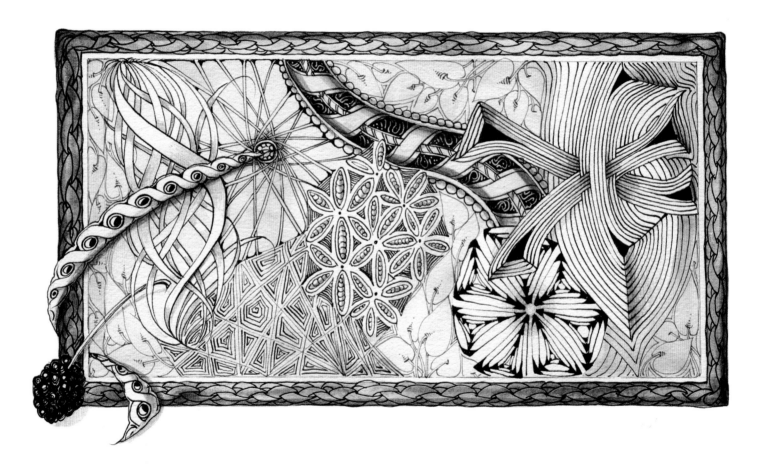

스토리와 코멘트

마리아와 나는 메릴랜드 주 볼티모어에서 열린 창조성 회의에서 발명가 집단을 대상으로 워크숍을 진행한 적이 있습니다. 회의의 주제는 '무엇이 아인슈타인과 테슬라의 차이를 만들었나?' 같은 것이었죠. 창조성을 개발하고 향상시키는 도구를 탐색하기 위한 목적을 가진 회의였습니다. 우리가 초대된 이유도 바로 그것이었고요.

우리는 하던 대로 정규적인 젠탱글 워크숍을 진행했습니다. 초등학교 4학년이든, 포춘 500대 기업의 경영자든, 우리의 워크숍은 본질적으로 다를 것이 없습니다. 워크숍은 성공적으로 끝났습니다. 마지막 순서인 참석자 모두가 완성한 타일을 모자이크 형태로 배열하는 일도 끝난 다음, 우리는 짐을 싸기 시작했습니다. 그런데 모자이크를 바라보던 한 참석자가 갑자기 울음을 터뜨렸습니다. 우리는 그에게로 가서 대화를 시도했습니다. 그는 꽤 알려진 몇 개의 회사를 소유했고, 자신의 이름으로 특허도 갖고 있었습니다. 영국의 투자은행을 경영하다가 막 은퇴했다는 그는, 전 세계를 여행하며 관심 있는 분야의 세미나에 참석하는 중이었습니다. 그는 자신이 울음을 터뜨린 이유를 설명했습니다.

어린 시절부터 그는 자신에게 아티스트의 재능이 전혀 없으며, 뭔가 그리려고 쓸데없이 애쓰지 말라는 말을 들었다고 했습니다. "당신들은 내가 늘 불가능하다고 믿었던 뭔가를 성취할 수 있게 해주었어요. 감사합니다!"

지금부터 사람들이 우리에게 보내온 이야기들을 소개하려고 합니다.

"내가 아티스트로서의 자신감을 키우는 데, 젠탱글은 값을 매길 수 없을 정도로 큰 기여를 했습니다. 이제 나는 아티스트란 단어를 더 이상 두려워하지 않으며 자랑스럽게 큰 소리로 얘기할 수 있어요." —TS

"이 멋지고 신나며, 성취감을 주는 아트 형태를 만나게 된 것에 감사해요. 이것은 아이, 10대, 혹은 낯선 사람과도 친해질 수 있는 가장 쉬운 방법이랍니다." —BF

"나는 거의 마법처럼 보이는 멋진 젠탱글 메소드에 깊은 고마움을 느낍니다. 내가 매일 치르는 세레모니인 젠탱글은, 실수를 할까 염려하거나 무엇이 옳고 무엇이 그른지를 걱정할 필요가 없다고 가르쳐주었죠. 젠탱글을 하면서 나는 좀 더 평온하고 유연해졌죠. 그리고 모든 일이 결국에는 옳은 것으로 판명되리란 사실을 깨닫게 되었습니다." —A

"젠탱글은 나의 학생들 중 가장 나이 많은 분에게도 효과가 있었어요. 그분을 이완시켜서 혈압을 떨어뜨리고 불안을 감소시켜주었죠. 젊은 학생들은 내면의 평화를 발견했습니다. 40분 수업을 받은 후, 남자아이들이 얼마나 창조적이고 집중력 있게 변했는지는 교사인 나조차도 믿기 어려울 정도였어요!" —PB

"젠탱글은 나에게 중심을 잡도록 해주었어요. 자신을 표현할 수 있는 능력을 주었고, 내가 배운 것을 다른 사람들과 공유하게 해줬죠. 그리고 함께하는 사람들도 믿을 수 없을 만큼 자랑스러운 느낌을 갖게 된다는 것도 알게 됐죠. 젠탱글은 펜으로 그리는 선에 불과한 것이 아닙니다. 넓은 붓으로 우리의 가슴을 가로지르도록 그려지는 선이랍니다." —CB

"열정을 가진 사람이면 누구라도 아주 간단하고 쉽게 창조성을 발휘할 수 있게 해주는 것이 젠탱글입니다. 커다란 예술작품에만 창조성이 해당되는 것은 아닙니다. 젠탱글 아트를 통해 짧은 시간에 작은 작품을 완성할 수 있고, 바쁜 생활 속에서도 창조적으로 사는 연습을 할 수 있습니다." —CF

"바깥이 아무리 바쁘고 부산하게 돌아가더라도, 젠탱글이라는 명상 수련을 통해 언제든지 평화 속에 들 수 있다는 사실이 매우 기쁩니다. 무언가를 기다리느라 낭비하는 시간에도 나를 평온하게 진정시키고, 창조성을 발휘할 수 있는 출구를 마련해주죠. 내 삶에서 말도 안 되는 어떤 일이 일어난다 해도, 그때마다 젠탱글에 손을 뻗을 수 있다는 사실을 압니다. 젠탱글은 진정으로 눈앞에 있는 타일에 집중하게 만들어주기 때문에 그날의 걱정거리나 골칫거리를 내려놓을 수 있답니다.

나는 젠탱글이 내 집중력의 초점을 다시 맞추고 방향을 조정해주는 것을 지켜봅니다. 젠탱글은 내 삶의 큰 부분이고, 나는 젠탱글이 불러온 평화와 기쁨이 정말로 고맙습니다! 사랑해요 젠탱글!" —H

"기대하지도 않았는데 젠탱글은 스케치, 드로잉, 2D 아트 작업을 내가 다시 사랑할 수 있게 해주었어요." —A

"우리 딸은 첫 번째 출산을 기다리면서 침상에서 안정을 취하고 있었어요. 당시 나와 딸은 매일 젠탱글을 하며 시간을 보냈죠. 선 하나하나 그려감에 따라 시간은 쏜살같이 흘러갔습니다. 딸아이는 평온했고, 출산 시점까지 뱃속의 아이를 안전하게 지켜야 한다는 자신의 일에 집중했죠. 우리가 이 멋진 아트를 찾아낸 덕분에 나와 딸은 비유적으로도, 그리고 말 그대로도 함

"Zentangle is truly a peace of art!"
– 스웨덴에서 온 이메일

우리는 이메일의 스펠링이 의도적인 것인지, 오자인지 알 수 없었습니다. 하지만 어느 쪽이든 다 좋습니다.

a piece of art(일종의 예술), a peace of art(예술의 평화) 모두 좋다는 의미–옮긴이 주

께할 수 있었습니다." —D

"나는 젠탱글 가르치는 일이 정말 즐거워요. 자신에게 그릴 능력이 있고, 자신이 아티스트이며, 창조적일 수 있다는 사실을 발견하도록 돕는 일이 정말 좋아요." —MB

"창조성을 풍요롭게 해주는 데 젠탱글 만한 게 없다고 생각합니다. 나는 오랜 세월 그림 그리기를 즐겨왔지만, 탱글을 창조하는 것만큼 즐거운 일은 없습니다. 탱글은 마음을 진정시키는 데 굉장한 효과가 있습니다. 젠탱글의 선에 빠져들면 몇 시간은 금방 가니까요. 젠탱글은

이완하는 훌륭한 수단인 동시에 창조하는 멋진 방법입니다."—PN

"젠탱글 작업에는 마음을 진정시키는 뭔가, 감히 말하자면 사람을 치유하는 뭔가가 있습니다. 또 내가 의기소침했을 때 용기를 북돋워주기도 하죠. 젠탱글은 골칫거리에서 벗어나 집중할 수 있게 해주고, 순수한 기쁨을 줍니다.

나는 늘 젠탱글을 그리거나, 그릴 것을 계획하거나, 내 패턴 책에 작업을 합니다. 전체적으로 보면, 젠탱글이 내 삶을 구원했고, 내 삶에 계속해서 나타나는 심각한 도전들을 헤쳐 나갈 수 있도록 도와준다고 해도 절대 과장이 아닙니다."—WW

"등의 격심한 통증 때문에, 물리치료를 받는 동안에도 등받이가 똑바른 딱딱한 의자 끝에 앉아 있는 것 말고는 할 수 있는 일이 없었어요. 나는 스케치북과 펜을 꺼내서(책을 읽는 일에는 집중할 수 가 없었기 때문이죠) 탱글링을 시작했습니다. 아, 나는 그 고통의 시간들을 극복할 수 있었어요! 내 두뇌 중에서 예술을 담당하는 부분이 주도권을 잡았고 통증을 몰아냈던 것입니다. 물론 아직도 한참 더 물리치료를 받아야 하지만 나는 확신하고 있어요. 젠탱글이 나를 구원해줄 것이란 사실을!"—A

"이것이 낙서에 불과하다고 말하는 회의론자들에게 말해주고 싶어요. 젠탱글에는 당신이 상상할 수 있는 것 이상이 있다고."—LM

"어디서 하든 상관없이, 젠탱글은 평화를 퍼뜨리는 것처럼 보여요."—J

"지역 야간 학교의 카탈로그를 훑어보다가, 젠탱글이란 단어에 꽂혔습니다. 마치 젠탱글이란 단어가 종이에서 튀어나온 것 같았죠! 내가 찾아 헤매던 바로 그것이었습니다. 나는 곧바로 수업에 등록했습니다. 공인젠탱글교사CZT가 필요한 모든 것을 가르쳐 주었고, 이제 나는 종일 젠탱글을 그립니다. 단어 하나가, 내가 간절히 바라던 '말이 끊어진 상태'로 나를 데려간 것이 놀랍기만 합니다!"—BN

"1970년 중학교 1학년 때, 나는 내가 들었던 유일한 미술 수업에서 C를 받았어요. 그 후 40년 동안 나는 다시는 뭔가 그리기 위해 연필이나 펜을 잡

은 적이 없었죠. 하지만 젠탱글을 만난 후엔 얘기가 달라졌습니다. 지금 나는 몇 개의 젠탱글 블로그를 팔로잉 하고 있고, 나 자신을 아티스트라고 생각합니다. 젠탱글이 아트와 관련된 나 자신의 관점을 송두리째 바꿔주었죠." —A

"젠탱글은 아주 쉽지만 매우 어려워 보인다는 점이 맘에 듭니다. 나는 친구들을 감동시킬 수 있고, 때로는 나 자신도 감동합니다! 딸과 함께할 수 있는 괜찮은 작업이란 점도 좋습니다." —D

"젠탱글이 사랑스럽고 나누기 좋아하는 사람들을 끌어들이는 걸까요? 아니면 젠탱글이 사람들을 사랑스럽고 함께 나누기 좋아하게 만드는 걸까요? 나는 젠탱글을 하는 사람들보다 더 멋진 사람들과 그룹이 되어본 적이 없습니다." —M

"나는 그림의 결과가 어떤 특정한 모습으로 보일까 걱정하지 않으면서, 그저 사랑스러운 패턴들을 차례차례 그려 나가는 작업을 즐기고 있습니다." —LA

"젠탱글 메소드는 내 삶에 신성한 공간을 만들어주었어요. 젠탱글은 나를 조화로운 상태로 되돌려주는 의식이고, 내가 다른 사람과 나눌 수 있는 의례이기도 합니다." —LHS

"젠탱글은 나를 위해 분명히 두 가지 일을 해주었습니다. 첫째, 내가 그림을 그릴 수 있으며 그것도 내가 좋아하는 것을 그릴 수 있다는 사실을 가르쳐주었습니다. 둘째, 젠탱글은 내가 안절부절 어쩔 줄 몰라 하는 상태를 진정시킬 수 있는 꺼리를 주었습니다. 예전처럼 병원이나 차 안에서, 그리고 뭐가 됐든 기다리는 시간이 불안하지 않습니다. 그때마다 젠

"이번 주말 나는 젠탱글 작업을 위한 안거에 들어갈 예정입니다. 선과 색, 마음챙김 명상을 함께 즐기면서 영적인 리뉴얼에 이르는 주말이 될 것이라 기대하고 있습니다. 18개월 전에는 내가 '아트' 워크숍에 참석할 거라고는 상상도 못했는데, 젠탱글이 내 삶에 들어왔고 모든 것을 바꿔버렸습니다. '한 번에 선 하나씩'이란 철학이 내 삶을 바꿨고, 수많은 문을 열어주었습니다." —S

릭과 마리아에게

안녕하세요. 우선 당신들의 젠탱글 제품에 대해 한 말씀 드리고 싶습니다.

나는 스스로 아이디어를 알아볼 안목이 있고, 자신에게 필요한 물건을 찾아내고 모으는 일에도 똑같이 능숙하다고 생각하는 사람들 중 하나예요. 하지만 나는 당신들이 만든 고품질 제품을 쓰기로 했고, 정말이지 그러길 잘했다는 생각이 듭니다. 작은 케이스와 타일은 내게 의미 있는 경험을 더해주었습니다.

두 번째 알려주고 싶은 것은, 내가 암건강센터Cancer Wellness Center에서 젠탱글을 배웠다는 사실입니다(센터에는 당신들의 녹색 킷 5개가 있었고, 젠탱글을 배우는 모든 사람들이 함께 썼어요).

나는 누가 무슨 말을 하더라도 '낙서doodling'가 명상이 될 수 있다는 것을 절대 믿지 않을 사람이었는데, 젠탱글은 경이로웠어요. 타일들은 내 지갑에 쏙 들어갔어요. 병원에 갈 때나 잠들기 전 머리를 비우려고 할 때 타일을 바로 꺼낼 수 있도록 전부 지갑 안에 보관하고 있답니다. 젠탱글은 심각한 문제를 극복하려고 노력할 때 꼭 필요한 '머스트 해브' 아이템인 것 같아요. 정말 환상적인 제품이에요! —D

탱글을 하며 마음을 가라앉히곤 하니까요. 이제 나는 펜과 종이만 있으면 언제나 평화롭습니다." —L

"내 창조성에 성장 호르몬을 투여하는 것 같은 느낌이었습니다. 젠탱글은 정말로 내 좌뇌와 내면의 비판자를 잠잠하게 만들고, 순순한 자발성이 주도하게 만들어준 열쇠입니다. 젠탱글은 천연의 항불안증 약물입니다." —B

"젠탱글을 하면서 가장 좋은 점이라면 우리는 절대 틀릴 수 없다는 것, 다시 말해 연습한 페이지도 아트 작품이 될 수 있다는 사실입니다." —S

"젠탱글은 내 심장을 미소 짓게 만드는, 무한한 창조성으로 가득한 세계로의 작은 도피입니다." —G

"아! 젠탱글이 내 삶을 얼마나 바꿨는지 모릅니다. 내게 최고로 충격적인 일은, 젠탱글이 내 고객 몇 사람의 삶에 일으킨 변화였습니다. 나는 농촌 지역의 정신 건강 클리닉에서 일하는 상담 전문가입니다. 고객의 대부분은 소득이 낮거나 거의

없고, 실질적으로 자신의 삶을 바꿀 의지가 보이지 않는 사람들이었죠. 이들에게 젠탱글은 창조적 표현의 배출구가 되었고, 스트레스를 주는 요인들을 극복할 방법을 제공했습니다. 일부 고객들은 그들의 느낌을 일기에 기록하거나 자신들이 성취한 것을 자축하기도 했어요. 젠탱글이 너무나 고맙습니다." —BRW

"젠탱글은 나의 일상을 바꿔놓았습니다. 나는 양쪽 발에 여러 차례 수술을 했고, 양쪽 발 모두 RSD^{반사교감성이영양증} 및 CRPS^{만성국소통증후군} 진단을 받았습니다. 나는 발에 만성적이고 심각한 통증을 느끼고 있습니다. 내 피부 아래에는 '통증 펌프'가 이식돼 있습니다. 아주 강력한 약물을 지속적으로 척수액에 공급하는 역할을 하는 것입니다. 나는 일주일 내내, 그리고 24시간 내내 통증과 싸우고 있지만 내가 여전히 걸을 수 있고(물론 다른 사람의 도움을 받습니다), 치명적인 병을 앓고 있는 것이 아니라는 사실만으로도 감사하다고 느낍니다. 젠탱글은 약물이 할 수 없는 뭔가를 내게 줍니다. 탱글링을 하면서 몰아지경에 들어가게 되면, 실제로 통증 수준이 1에서 3으로 떨어집니다. 때로는 통증을 잊어버릴 때도 있습니다.

내게 그 축복 받은 몇 분은 천국과도 같습니다! 릭과 마리아, 그리고 그들이 창조한 젠탱글이 없었더라면, 내게 이런 축복은 불가능했을 것입니다." —A

"나는 선을 똑바로 긋지 못했어요. 그런데 이제 나는 직선을 그리려고 애쓰지 않아요. 내가 실수를 한다면 그것조차 전체의 일부이고 용서될 수 있는 것이니까요. 젠탱글은 나를 격려해주었고, 긴장을 풀어주었고, 다시 젊어지게 만들어주었습니다." —K

"내 삶의 점점 더 많은 측면에서 가치를 인정하게 된 것이 젠탱글의 철학입니다." —D

"나는 편두통과 싸우고 있어요. 때대로 한 달에 18번이나 통증의 공격을 받을 때도 있어요. 그런데 올해 젠탱글 강습을 받는 동안 편두통 없이 지내는 날이 늘어나고 있답니다. 오늘로 두 달 동안 편두통 없이 보냈어요. 정말 획기적인 일입니다!" —S

"젠탱글은 초콜릿을 먹는 것보다 훨씬 효과적이에요!"
—A

"젠탱글은 내면의 평화를 허락합니다. 내가 대기실에 앉아 있어야 할 때(나는 정말 참을성이 없어요), 탱글링을 하면서 기다리는 일 자체에 신경을 꺼 버립니다." —CRB

"젠탱글은 내가 할 수 없다고 생각하는 것들이 가능함을 깨우쳐주었습니다. 탱글링을 하면서 어렵다고 생각하지 마세요. 그렇게 생각하면 실제 그것보다 더 어려워지기 때문이죠. 릭과 마리아에게 진심으로 감사드려요. 그들은 우리가 해낼 수 있도록 긍정의 기운과 격려를 보내주고 있습니다." —LB

"내가 젠탱글 아트를 좋아하는 이유는, 재능이나 기술에 관계없이 누구라도 종이와 펜으로 그리는 기쁨을 만끽할 수 있기 때문입니다. 너무

나 많은 사람들이 스스로를 창조적이지 않다거나 타고난 재능이 없다고 생각하죠. 자신에게 재능이 없다고 말하던 사람들이 탱글을 그리는 것을 보면 소박하고 순수한 기쁨이 느껴집니다. 우리는 모두 예술적 재능을 갖고 있답니다. 젠탱글은 그런 재능을 표현할 방법을 제공해주는 것이고요. 아무튼 이건 내게 기적과도 같아요!" —G

"젠탱글이 내 생명을 구한 지 1년이 좀 넘었어요. 나는 임신 5개월 만에 유산하고 깊은 우울증에 시달리고 있었죠. 눈만 감으면 악몽에 시달렸고, 잠을 잘 수가 없었어요. 하루에 겨우 45분 정도만 잘 수 있었죠. 몸과 마음이 무너지기 일보 직전이었어요. 그때 우연히 CZT가 진행하는 젠탱글 수업에 참가했어요. 그날 밤 네 시간 동안 인터넷에서 젠탱글을 검색했고, 탱글을 그려보려고 애썼어요. 그러자 기적이 일어났습니다. 나는 잠이 들었고, 꿈도 없이 일곱 시간 이상을 잘 수 있었어요. 그 다음은 굳이 말할 필요도 없답니다. 나는 잠들기 전에 탱글링을 하기 시작했고, 결국에는 악몽이 끝났어요. 다시 평화로운 일상이 찾아온 것입니다. 젠탱글은 슬픔을 처리하고 나 자신을 되찾도록 도움을 주었어요. 이제 나는 젠탱글을 다른 사람들과 함께 나누려고 노력합니다. 아, 그리고 나는 프로비던스에 가서 CZT가 됐어요. 남편은 나를 CZT 워크숍에 보내주면서 '젠탱글이 아내를 돌려주었기 때문'이라고 말했죠!" —J

"젠탱글은 내 상상력을 사로잡았고, 삶에 대한 자신감을 갖게 해주었습니다. 나는 매일 조용한 시간에, 종이와 펜으로 아름다운 것을 창조하는 평온한 느낌 가운데 빠져들곤 합니다. 그러다 보면 나를 잊어버리게 되죠. 젠탱글은 전 세계 사람들이 함께 어울릴 수 있게 해주는 마법을 펼칩니다." —J

"젠탱글 덕분에 나는 불안이 아닌 다른 것에 집중할 수 있게 됐어요." —A

"젠탱글은 내 삶에 창조성을 되돌려줬습니다. 나는 늘 창조적인 작업을 찾아내고 그것을 즐기지만, 그건 오가는 것이지 항상성은 없었어요. 그런데 젠탱글은 늘 흥미로워요. 나를 사로잡아서 멈추지 못하게 만드니까요. 이제는 어디서나 패턴이 보입니다. 젠탱글은 휴대가 편해서 더 좋아요. 하지만 무엇보다 마음을 평온하게 해주고 나를 자유롭게 해방시킨다는 사실이 가장 마음에 듭니다. 내 딸아이가 젠탱글을 배우는 모습은 너무 사랑스러워요. 아이는 내가 창조한 탱글에 색칠하는 것을 좋아합니다. 아이와 나는 함께 창조하고 함께 즐기고 있어요!" —M

"젠탱글의 과정은 내 창조성이 발휘될 수 있게 해주는 구조와 온화하고 무비판적인 안내, 그리고 아름다운 도구와 재료를 제공해주었죠. 이제는 당당하게 말할 수 있답니다. 나에겐 예술적 재능이 있고, 나는 그림을 그릴 수 있다고!" —C

"자신의 삶을 돌아보고 '그것이 내 삶을 변화시켰다'고 말할 수 있는 것이 몇 가지나 되나요? 어떤 사건, 다른 사람이 당신을 위해 한 선의의 행동, 새로운 직업 등 뭐가 됐든 말입니다. 내가 CZT 훈련을 마치고 집에 돌아왔을 때 딸에게 이렇게 말했습니다. '젠탱글이… 내 삶을 변화시켰어!' 나는 그것을 볼 수 있고 느낄 수 있었죠. 젠탱글은 내 영혼 어딘가에 숨어 있던 활기를 되살려주었습니다." —N

"젠탱글은 내가 마음을 가라앉힐 필요를 느낄 때 도망칠 수 있는 안전한 장소를 제공합니다. 그때 필요한 것은 오직 펜과 종이뿐이죠!" —K

"20년 동안 나는 무술을 가르치는 사범이었습니다. 나는 제자들에게 마음-몸-영靈의 연결을 이해시키려고 애썼습니

다. 마음—몸—영은 구석구석까지 스며들어 있는 삶의 방식입니다. 불행히도 나는 큰 사고로 불구의 몸이 되었고 사범 일도 그만둘 수밖에 없었습니다. 영적인 장소와의 연결을 잃어버린 거죠. 그러다가 지난 해 3월 운명의 날, 젠탱글에 대해 알게 되었습니다. 구글로 젠탱글을 검색했고 릭과 마리아를 찾아냈죠. 아, 이럴 수가! 나는 탱글을 했을 때 일어난 일을 믿을 수가 없었어요. 내가 잃어버렸다고 생각했던 모든 것들이 되돌아왔습니다! 그것은 너무나 신성한 장소였고, 나는 나 자신의 영적인 특성과 다시 연결되는 길을 찾은 것에 대해 깊은 감사를 느꼈습니다." —S

"내 삶은 젠탱글입니다! 서로 교차되는 선과 획들이 결합되어 그렇게나 복잡한 전체를 구성합니다. 나는 비유를 사랑하고, 그 과정을 사랑하고, 나를 우주에 닿게 하는 모든 아름다움을 사랑합니다." —A

"각자가 갖고 있는 기술 수준은 아무 문제가 되지 않는다는 점에서 젠탱글을 좋아합니다. 젠탱글은 누구나 창조의 과정을 즐길 수 있도록 이끌어주죠." —P

"젠탱글은 내가 작업할 때마다 늘 효과를 보는 최고의 스트레스 완화제죠. 젠탱글은 고요합니다. 어떤 곳에서나 시작할 수 있고 시간이 허락하는 만큼 계속할 수 있지요. 젠탱글의 도구는 간단해서 회의 때도 가져갈 수 있어요. 위안을 주고, 중심을 잡게 하며, 평온함을 주는 젠탱글을 사랑합니다. 집에서도 젠탱글은 똑같은 위안을 주지요." —N

"내 딸아이는 실서증失書症, dysgraphia이라 불리는 소근육 기능 장애를 갖고 있어요. 착하고 총명한 아이가 글씨를 쓰려고 안간힘을 쓰는 모습을 지켜보는 건 아주 고통스러운 일이었죠. 젠탱글의 '실수란 없다'는 원칙을 읽는 순간, 나는 이것이 돌파구가 될 수 있으리라 확신했죠. 느리고 신중하게, 온 마음을 기울여 선을 긋는다는 것은 딸아이에게 아주 잘 맞았어요. 아이는 자신과 자신이 창조한 것을 자랑스러워하는 방법을 배우고 있습니다. 딸아이는 내게 '탱글링을 할 때 자신의 손이 어색한 부속물이 아니라 자신의 일부처럼 느껴진다'고 말했어요. 내 가슴은 기쁨으로 가득 차올랐죠." —S

"젠탱글이 갖고 있는 또 하나의 이점은 내 손과 손가락을 계

속 움직이게 함으로써 관절염 때문에 생긴 뻣뻣함과 통증이 해소된다는 것입니다. 젠탱글이 물리치료 전문가의 기법 중 하나로 들어가야 하지 않을까요?" —A

"젠탱글은 갈팡질팡 바쁘기만 한 내 생활에 작은 평화를 가져다주었습니다. 그림 그리기를 좋아하는 아들과 함께할 수 있는 꺼리를 주었고, 아들에게 자신이 하나뿐이고 특별하다는 사실을 이해하도록 해주었죠. 젠탱글을 통해 나는 내 자신과 다시 연결되었고, 아들과도 다시 연결될 수 있었어요. 그리고 젠탱글은 모든 것이 지금 있는 방식 그대로 완전하다는 사실을 되새기게 했어요. 내게 젠탱글은 값을 매길 수 없을 만큼 소중합니다." —H

"정말이지 나는 탱글에 대한 사랑을 주체할 수가 없어요. 8개월 전 젠탱글을 시작했을 때만 해도, 몇 달이 지나면 젠탱글에 대한 사랑이 식을 수도 있겠다 싶었죠. 하지만 전혀 아니었어요. 사랑은 점점 더 강해지고 있답니다. 내가 그리는 선은 점점 더 견고해지고 깔끔해지고 있어요. 직선이 필요할 때는 더 곧아지고, 곡선이 필요할 때는 더욱 우아해지죠. 그리고 별도의 연습을 하지 않았는데도 나의 일반적인 미술 스케치 실력이 눈에 띄게 좋아졌다는 것은 보너스예요. 스케치 실력이 향상된 것만큼이나 기쁘고 황홀해요. 젠탱글과 스케치는 서로가 서로를 도와주며 점점 더 좋아지고 있어요." —R

"아들의 말에 의하면, 젠탱글은 카페에서 여자에게 작업을 걸 때도 끝내주는 방법이랍니다." —V

"나는 가끔 농담으로 내 취미가 미술용품 수집이라고 말하곤 했어요. 나는 늘 여러 가지 형태의 아트에 관심이 있었지만, 대부분은 뭔가를 베끼는 것이고 진정으로 창조하는 것은 아니라고 느꼈습니다. 젠탱글을 발견하자 내 창조성의 잠금장치가 풀린 듯했습니다. 나는 나만의 작은 작품들을 사랑합니다! 그리고 '한 번에 선 하나씩'이라는 독특한 창조 방식에 대해 고맙게 여기고 있어요." —A

"나는 타고난 완벽주의자인데, 탱글링이 나를 그 감옥에서 벗어나게 해주었습니다. 단 30분만 집중하더라도 말입니다." —E

"딸아이가 젠탱글 얘기를 꺼냈을 때, 나는 한

번 해보기로 했어요. 그런데 마치 영혼을 죄던 고삐가 풀어지는 듯했죠! 내 영혼으로부터 쏟아져 나오는 온갖 감정들로 인해 나는 울음이 터져 나올 지경이었어요. 그리고 무엇보다 내가 만든 젠탱글은 멋졌어요. 젠탱글이 내 영혼으로 향하는 문을 열어준 겁니다. 나는 일상의 상태로 돌아왔지만 좋은 기분은 계속 이어졌어요. 나는 내 영혼의 음식을 찾아냈습니다!" —B

"젠탱글은 순수한 즐거움이다!" —A

"젠탱글은 쉽지만 나만의 작품을 만드는 것이 중요해요. 그리고 자신만의 디자인을 수집할 수도 있어요. 젠탱글은 아트이고, 나는 아트를 좋아해요." —L(7세)

"예전에 교도소에 수감 중인 사람들과 작업한 적이 있었어요. 솔직히 말해서, 나는 젠탱글이 그들에게 어떻게 받아들여질지 확신할 수 없었어요. 하지만 그들은 젠탱글을 창조하는 일을 즐겼고, 그들이 탱글링 하는 동안 방안에 드리워진 정적이 젠탱글이 환영받고 있음을 알려주었죠." —A

"나는 아트, 디자인, 명상, 표현에 대한 젠탱글의 새로운 접근법에 대해 압도적인 경외감을 갖고 있습니다. 나는 우뇌를 해방하고 통합하려 애쓰는 직장인들에게도 젠탱글을 적용할 수 있다고 생각해요. 나는 내 앞에 펼쳐진 미지의 여정에 가슴이 뜁니다. 젠탱글을 만나게 된 건 정말 우연이었어요. Horchow/Nieman Marcus의 웹사이트에서 마리아 토마스의 문구를 본 적이 있어서, 마리아 토마스로 검색하다가 젠탱글을 알게 됐어요. 정말 보기 드물게 아름답고 독특했습니다. 내 남편은 젠탱글과는 어울리지 않는 기가 센 사람이지만, 나는 젠탱글이야말로 남편이 자신을 표현할 수 있는 완벽한 도구라고 생각해요." —T

"내가 갖고 있는 신체적 제약을 열거하자면 한두 가지가 아니지만, 나는 젠탱글 킷에 들어 있는 펜을 손에 쥘 수는 있어요. 그리고 선을 그려 멋진 젠탱글을 창조할 수도 있죠. 다시 창조적인 사람으로 돌아가, 잠시라도 내 신체상의 제약을 잊는 일은 말로 표현하기 어려울 만큼 감동입니다. 퀼트와 젠탱글은, 내가 패턴과 섬세한 부분에 매혹되었다는 공통점을 갖고 있어요. 이제 나는 사랑하는 사람을 위해 뜨개질을 하

는 대신 젠탱글을 만들고 있답니다. 퀼트를 할 때 바느질 한 땀 한 땀이 그랬던 것처럼, 젠탱글에 그려진 작은 선 하나하나가 사랑으로 가득함을 느낍니다." —A

"예술가에게 흔히 찾아오는 슬럼프에 빠져서 어떤 것도 그릴 의욕이 없을 때라도, 젠탱글은 할 수 있습니다." —GB

"얼마 전 뇌막염에서 회복되고 있던 중에 젠탱글을 알게 됐어요. 나는 균형감각과 일부 소근육의 기능을 잃었죠. 미술하는 사람에게 얼마나 끔찍한 일인지 몰라요. 나는 릭과 마리아의 배려에 고마워하고 무료로 탱글을 쓸 수 있게 해준 모든 탱글러들에게 감사드려요. 이제 내 소근육의 운동기능은 거의 다 회복됐고, 새로운 아트 형태까지 얻게 되었죠. 사랑합니다. 젠탱글! 그리고 고마워요!" —M

"나는 복잡한 생각이 많아서 명상에 들기가 어려웠습니다. 그런데 젠탱글을 하면 그런 혼란 없이 명상 상태에 도달할 수 있습니다." —A

"나는 그저 내가 주문한 젠탱글 패키지가 무사히 이곳 네덜란드에 도착했다는 것을 알려주고 싶었어요. 패키지를 보자마자 마음에 쏙 들었고, 남편도 내용물과 포장에 들인 당신들의 노력에 감탄했어요. 이것은 정말이지 특별하고 아름다운 선물이에요. 종이는 믿기 어려울 정도로 품질이 좋고, 전체 패키지는 볼수록 황홀해요." —Mrs. L

"내가 젠탱글에 관심을 가진 지는 1년 정도 됐지만, 어제 젠탱글 수업에 참가하기 전까지는 제대로 이해하지 못하고 있었던 것 같아요. 개인적인 차이를 전체로 수렴시키면서, 여러 나라에서 모인 사람들을 성장과 공감의 상태에 이르게 하는, 이 평화로운 방식의 훈련에 감사를 전합니다." —A

"고등학교 교사인 나는 규모가 큰 작업이나 논술 같은 어려운 과제에 주눅이 들거나 어쩔 줄 몰라 하는 학생들에게 젠

"젠탱글 + 시간 = 이완" —S

탱글이 큰 도움이 된다는 사실을 발견했습니다. 나는 학생들에게 과제를 어려워하지 말고, 젠탱글 하듯이 하면 된다는 것을 보여주었습니다. 젠탱글은 깊은 좌절감을 느끼는 학생들의 문제를 해결해주는 데 큰 도움이 됩니다." —M

"우연히 한 갤러리에서 젠탱글 작품을 본 뒤로 젠탱글과 사랑에 빠졌습니다. 한동안 나는 굉장히 신이 나 있었어요. 나처럼 훈련받지 않은 아티스트를 위한 아트를 발견했기 때문이죠. 젠탱글은 내 안의 예술성을 끌어내고, 내가 아름다운 뭔가를 창조하도록 허용했습니다. 나는 지금 엄청난 기쁨과 자랑스러움을 느껴요. 젠탱글은 명상의 일종이고, 무조건 나를 행복하게 만들어줍니다." —K

"지난주 한 여성에게 전화를 받았는데, 그녀는 너무 심하게 운 나머지 내게 인사를 건넬 힘도 없었어요. 그녀는 자신의 우울증이 너무 심해서 주치의조차 치료를 포기하려 한다고 했어요. 나는 그녀에게 젠탱글을 포함해서 많은 종류의 정보를 담은 소포를 보냈어요. 지난 주 토요일, 그녀는 젠탱글 수업에 왔고 오늘 밤에 있었던 서포트 모임에도 참석했어요. 그

녀는 이제 자기 자신에 대한 집착을 내려놓을 준비가 되었어요. 이와 비슷한 얘기는 수도 없이 많습니다. 그리고 나는 어떤 유형의 사람에게나, 또 그들이 기쁨 속에 있든 슬픔 속에 있든 상관없이, 손을 뻗어서 젠탱글의 가능성을 소개할 수 있다는 사실에 고마움을 느낍니다. 평화, 사랑, 그리고 젠탱글!" —CBF*CZT*

"나는 아흔한 살 먹은 점잖은 노부인 행세나 해야 마땅하다고 마음먹은 그때, 젠탱글에 대해 알게 되었습니다. 요즘 나는 종이만 보이면 펜을 꺼내듭니다. 그리고 몇 시간 후에는, 내가 만든 작품이 모습을 드러내죠! 백만 번 감사해도 모자랄 지경입니다. 당신들은 매일매일 새로운 시야를 갖게 해주었습니다. 당신들에게 정말 큰 감사를 드립니다." —영국에서

"고맙게도 우리는 한결같이 멋지고 놀라운 이야기들을 듣고 있습니다. 많은 사람들이 젠탱글 메소드에 힘이 있다고 생각합니다. 우리는 젠탱글 메소드가 당신의 내면에 늘 있어 왔던 힘을 스스로 발견하게 해준다는 사실을 믿습니다."

— 릭과 마리아

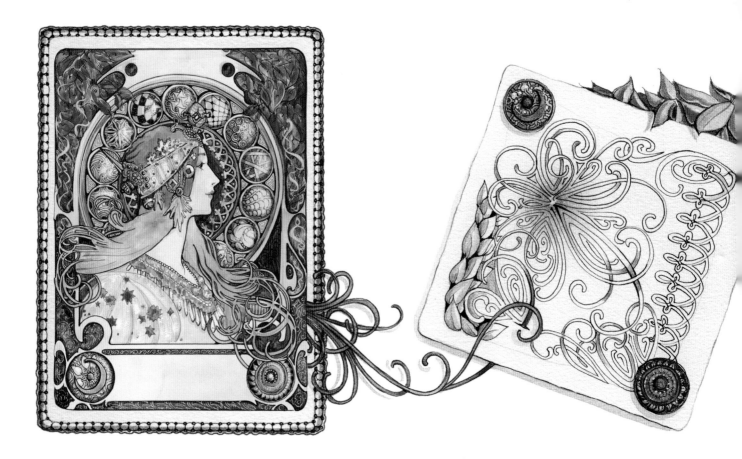

릭과 마리아의 메모

우리가 젠탱글 아이디어를 처음 생각해냈을 때, 우리는 그것이 얼마나 중요한지 알았고 다른 사람들도 그 가치를 알아볼 것이라 믿었습니다. 우리는 여전히 진심 어린 의견의 양과 깊이, 그리고 이 멋진 모험의 여정에서 만나게 된 평생의 친구들로 인해 끊임없이 놀라고 기뻐하고 있습니다. 누군가가 젠탱글로부터 어떻게 도움을 받았는지 듣게 될 때, 우리는 서로를 바라보며 그저 미소만 지을 때가 많습니다. 말이 필요 없기 때문이지요. 젠탱글에서 영감을 얻어 전 세계에서 창조되고 있는 아름다운 예술품을 볼 때마다 가슴이 뜁니다. 그 예술품 중 많은 것들이, 예전엔 자신에게 예술적 재능이 없다고 생각했던 사람들이 만든 것입니다.

우리는 영감에 따라 젠탱글을 세상에 내놓는 일을 해낸 것에, 또 우리가 보는 것을 다른 사람들도 볼 수 있을 때까지 노력을 멈추지 않은 것에 고마움을 느낍니다.

"그림을 그리고 글씨를 쓰는 것이 나의 일입니다. 나는 그리는 것, 그 자체의 순수한 즐거움을 위해 젠탱글을 합니다. 젠탱글은 나의 영감이 이끄는 대로 따라가는, 그야말로 기쁨에 넘치는 일입니다. 젠탱글은 아주 쉽게, 또 누구에게나 가능한 방식으로 그런 즐거움을 만듭니다."

—마리아

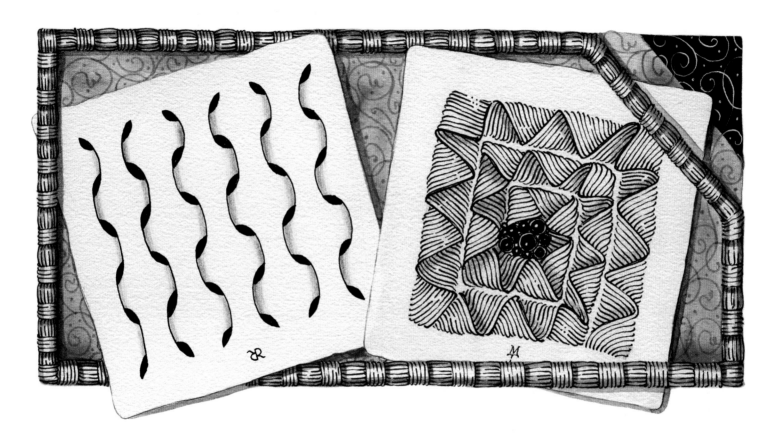

젠탱글을 실습하면서 우리는 점차 불확실성에 대해 편안해졌습니다. 어떤 상황에서도 다음번에 그려야 할 선을 찾아낼 수 있을 뿐 아니라, 그렇게 그려진 선이 미리 사전에 계획된 대로 그려지는 선보다 나을 것이라는 확신을 하게 되었습니다.

우리 각자는 '다음에 그릴 선'을 선택하는 자신의 능력을 확신하는 것과 아울러, 최선의 선을 선택하는 서로의 능력을 신뢰합니다. 우리는 알고 있습니다. 언제나 '플랜 B'가 존재하고, 많은 경우 플랜 B가 플랜 A보다 더 좋다는 것을.

"나는 집중력이 어떤 경험 안에 있는 즐거움의 총량을 상당히 좌우한다는 것을 배웠습니다. 젠탱글은 즉각적으로, 그리고 쉽게 방해받지 않는 집중 상태로 들어가게 해줍니다. 젠탱글을 오래 연습하게 되면 이러한 마음챙김의 상태, 현재에 머무를 수 있는 능력, 무엇이라 부르든 그런 능력이 다른 행동들에도 옮겨가게 됩니다. 잔디를 깎거나 설거지를 하는 일조차 즐거워지죠. 핵심은 집중에 있습니다."

—릭

이것은 그저 젠탱글의 시작일 뿐입니다. 젠탱글이 얼마나 크게 성장할지, 그리고 어디로 갈지는 아무도 모릅니다. 우리는 당신이 젠탱글로 무엇을 하는지, 또 당신이 젠탱글을 어디로 데려가는지 지켜볼 것입니다.

우리는 당신이 스스로를 신뢰하고 당신이 간절히 원하는 비전을 키워 나가기 바랍니다. 또한 당신이 자신만의 스트링을 창조하고, 스트링 안에서 탱글링을 하든 스트링 너머에서 하든, 어쨌거나 탱글을 그리기를 권합니다.

꼭 기억하세요. 당신은 언제나 새로운 타일을 시작할 수 있습니다.

상투적인 말로 들리겠지만, 우리는 당신이 다음 문장을 꼭 기억하기 바랍니다.

**한 번에 선 하나면,
진짜로 모든 것이 가능하다.**

Rick + Maria

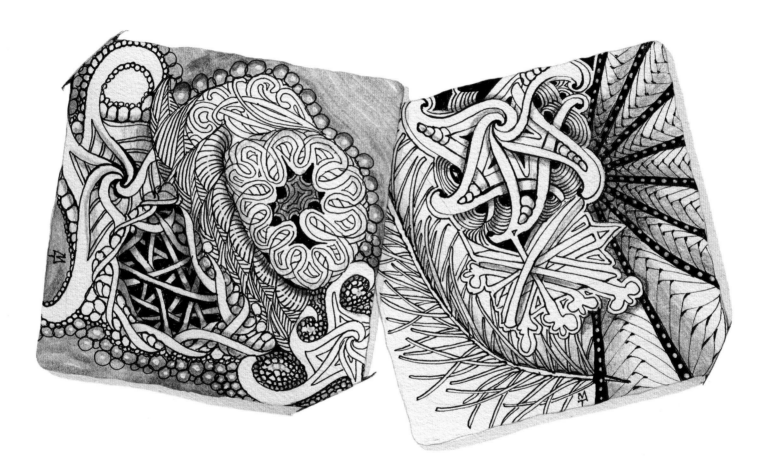

자료와 정보

자료

공인젠탱글교사CZT

2008년 4월, 마리아와 나는 뉴햄프셔 주 여성 예술인 간부회의의 초청을 받아 젠탱글 워크숍을 진행했습니다. 작은 방에는 50명 정도의 사람들이 테이블 주변에 모여 있거나 의자에 앉아 있었습니다. 수업이 끝난 후, 모두 모여 대화를 나누었습니다. 그들은 우리에게 젠탱글을 교육하는 방법을 가르쳐 달라고 요청했습니다.

우리가 젠탱글을 가르치기 위해 여기저기 다닐 수는 없다는 생각이 들었습니다. 또한 젠탱글은 우리가 익숙하지 않은 분야에도 적용되고 있었죠. 예컨대 의료, 교육, 치료 같은 분야 말입니다. 또한 젠탱글은 퀼트, 쥬얼리 등 다른 아트와 수

공예 분야에도 응용될 수 있습니다. 이런 인식에서 공인젠탱글교사CZT에 대한 아이디어가 시작되었습니다. 첫 번째 공인젠탱글교사 수업에는 뉴햄프셔 워크숍에 참석했던 사람들 중 다수가 참석했습니다. CZT 프로그램과 CZT 세미나에 대해 더 많은 정보를 원한다면 우리 웹사이트를 참조하시기 바랍니다.

웹사이트

우리의 웹사이트는 자료의 보고입니다. CZT에 관한 자료도 있고, 제품을 구입할 수도 있고, 젠탱글에 대해 배울 수도 있

습니다. 웹사이트는 계속해서 커지고 있고, 정기적으로 업데이트 됩니다. 지금 www.zentangle.com을 방문해보세요.

비디오/유튜브

우리는 더 많은 비디오를 만들기 시작했습니다. 비디오는 우리 웹사이트에 링크되고, 블로그와 뉴스레터에도 소개될 것입니다. www.youtube.com/user/Zentangle을 통해서도 다양한 비디오를 시청할 수 있습니다.

젠탱글 블로그

우리의 블로그는 굉장한 아이디어와 젠탱글의 창조에 대한 이야기로 가득하고, 대화의 소재를 제공합니다. zentangle.blogspot.com으로 초대합니다.

젠탱글 뉴스레터

뉴스레터를 통해 우리와 젠탱글에 대해 더 많은 것을 알 수 있습니다. 뉴스레터 구독은 무료이고 월 1~2회 발행됩니다. 우리의 뉴스레터는 100% 사전 동의를 받고 배포되며 개인정보를 철저히 보호합니다. 과월호는 zentangle.com/what-new.php에서 구독할 수 있습니다.

그리고…

전 세계에서 탱글러들이 창조한 책, 블로그, 웹사이트, 작품, 강의는 실로 방대합니다. 이들 중 많은 온라인 자료들을 우리 블로그에 링크해 놓았습니다.

그리고 더…

당신은 젠탱글 연습을 통해 더욱 성장할 것이고, 당신이 이룬 모든 창조가 당신을 위한 자료이며 영감의 원천이란 사실을 알게 될 것입니다.

지적 재산

우리는 개방적이고 자유로운 아이디어와 창조성의 흐름을 지원합니다. 우리는 또한 젠탱글의 등록상표와 저작권을 관리하는 데도 최선을 다할 것입니다.

이 중요한 주제에 대한 정보는 zentangle.com/legal.php를 방문하면 확인할 수 있습니다. 우리는 그곳에 다음과 같은 내용을 올려놓았습니다.

- 젠탱글에 관한 저술
- ZIA Zentangle-inspired Art, 젠탱글에서 영감을 얻은 아트와 상품
- 교육 기법의 공유
- 이름과 등록상표 사용

만약 이곳에서 답을 얻을 수 없다면, 우리에게 직접 질문해주기 바랍니다. 우리는 당신이 바른 답을 얻도록 노력하고 있습니다.

우리와 커뮤니케이션하기

우리는 편지와 이메일 읽는 것을 즐깁니다. 이메일의 양이 많아 금방 답신할 수 없는 경우도 꽤 있습니다. 몇 달이 지나서 난데없이 답신을 받을 수도 있을 것입니다. 기본적으로 우리는 모든 편지와 이메일을 읽으며, 가능한 한 답신을 보내고 있습니다. 우리의 이메일 주소는 다음과 같습니다.

rickandmaria@zentangle.com

당신이 우리에게 뭔가를 보낼 때, 그것을 사용하고 다른 이들과 공유하는 것에 당신이 동의했다고 간주합니다. 공유를 원치 않는다면 그렇다고 밝혀주기 바랍니다. CZT가 아닌 한 프라이버시 보호를 위해, 공유 정보에서 이름을 빼는 것이 우리의 정책입니다. CZT의 경우에는 당사자가 달리 의사 표시를 하지 않는 한, 이름과 연락처를 공유하고 있습니다. 우리에게 다른 사람의 작품을 보낼 때는, 권리를 갖는 원작자를 밝히고, 가능하다면 링크할 수 있는 인터넷 주소를 밝혀주기 바랍니다. 당신이 제공하는 것이 저작권이 있거나 크리에이티브 커먼즈Creative Commons의 분류 표기가 붙은 것인지도 밝혀주십시오. 우리는 서면 동의를 받았거나 아동의 모습을 알아보기 어려운 경우 외에는, 아동의 사진을 싣지 않습니다.

만약 우리가 허락을 받지 않은 이미지를 싣거나, 원작자로서 이미지가 실리는 것을 원하지 않는다면, 우리에게 알려주기 바랍니다. 즉시 조치하겠습니다.

라이센스

우리의 이름이나 로고, 교육법이 포함된 제품을 만들기 원한다면 우리에게 연락해주기 바랍니다. 우리는 새로운 아이디어를 활용하거나 새 친구를 사귀는 일을 좋아합니다.

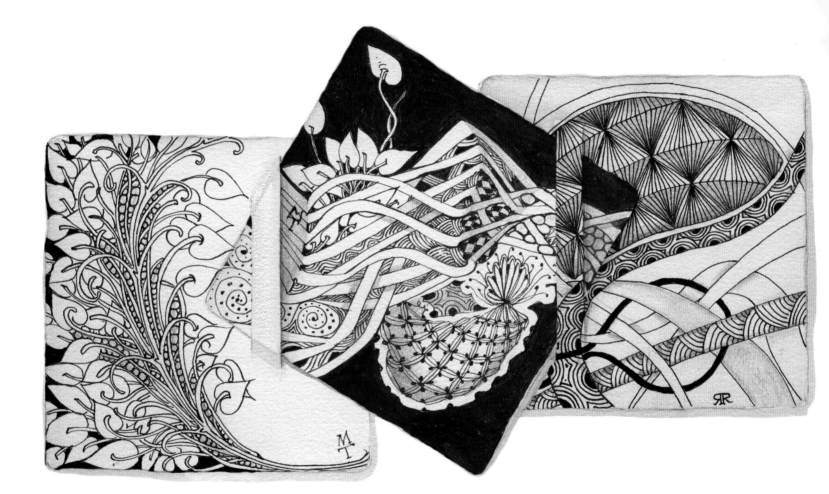

용어 해설

공인젠탱글교사™*Certified Zentangle Teacher*™

CZT 세미나에 참석함으로써 릭과 마리아로부터 공인 받은 교사이며, 젠탱글 상품을 판매할 자격을 갖습니다.

CZT™

CZT는 '공인 젠탱글 교사Certified Zentangle Teacher'의 약자 표기입니다.

해체*Decounstruct*

단순하게 구조화된 순서에 따라 기본적인 선을 반복함으로써 패턴을 재창조할 수 있도록, 패턴을 원소가 되는 선들로 분해하는 작업을 말합니다. 그렇게 해체된 패턴은 탱글이 됩니다.

탱글 강화요소*Enhancement*

탱글 강화요소는 기본 탱글에 다른 요소를 추가하거나 장식하는 기법입니다. 이 기법의 좋은 사례는 58페이지에 있는 오라aura입니다.

앙상블*Ensemble*

두 개 이상의 타일을 붙여서, 마치 한 개의 큰 타일처럼 사용

하는 것을 말합니다. 복수의 빈 타일을 배열한 후, 전체를 관통하는 공통의 스트링을 그리고 탱글링을 하면 됩니다.

원소 선 *Elemental Strokes*

탱글에 있어 원소란 특정 순서에 따라 결합함으로써 탱글이 구성되는 다섯 가지 요소를 말합니다. 물질을 구성하는 원자처럼 그 선들이 결합해 탱글이라는 분자를 이룹니다. 탱글의 5가지 원소는 점, 직선, 단순 곡선(괄호 모양), S자 곡선, 그리고 원입니다.

20면체 *Icosahedron*

20개의 각 면에 1에서 20까지의 숫자가 쓰인 일종의 주사위로, 아래 설명할 레전드legend와 함께 사용됩니다. 젠탱글 킷에 포함되어 있으며, 난수발생기 역할을 한다고 생각하면 이해하기 쉽습니다.

레전드 *Legend*

번호가 매겨진 20개 탱글의 목록입니다. 20면체를 굴려서 나온 번호와 일치하는 탱글을 선택해 그립니다. 우리는 탱글러들에게 자신만의 레전드를 창조하라고 권합니다.

모자이크 *Mosaic*

각각 완성된 2개 이상의 젠탱글 타일을 한데 모아 놓은 것을 말합니다. 대개의 경우 타일들의 가장자리가 서로 닿게 배치합니다.

프리스트렁 타일 *Prestrung Tiles*

스트링이 그려져 있는 타일입니다. 보통의 경우라면 스스로 연필로 그려야 할 스트링이 사전에 인쇄되어 있는 것입니다. 타일에 어떤 스트링을 그려야 할지 생각하고 싶지 않을 때 유용합니다.

탱글 *Tangle*

명사로서의 탱글은, 정해진 순서에 따라 탱글 원소들을 사용해 그릴 수 있는 패턴을 지칭합니다.

동사로 쓰일 때의 탱글은 탱글을 그리는 행위를 말합니다. 색을 색칠하거나 춤을 추는 것과 마찬가지로, 당신은 탱글을 탱글링 합니다

우리는 정규 문서에 탱글 이름을 쓸 때 *크레센트문*crescent *moon*처럼 소문자 이탤릭체를 사용합니다.

스트링*String*

스트링이란 표면을 분할해 탱글을 채울 영역을 만드는 구획선입니다. 스트링은 연필이나 일시적으로 표시가 가능한 도구를 사용해 그립니다.

탱글레이션*Tangleation*

기본 탱글은 물감 튜브에서 짜낸 일차적인 물감의 색채라 할 수 있습니다. 탱글레이션이란 두 개 이상의 물감을 섞어서 제3의 색을 얻는 것과 같습니다. 다시 말해, 하나의 탱글에 변화를 주거나 하나 이상의 탱글 결합체를 변형시키는 것이 탱글레이션입니다.

타일*Tile*

탱글을 그려 넣기 위해 사용하는 종이의 표면을 지칭합니다. 우리가 그것을 타일이라 부르는 이유는 그것들을 모아서 모자이크를 만들 수 있기 때문입니다.

젠다라*Zendala*

젠다라는 젠탱글 활용 아트ZIA의 일종으로, 대개는 원형 표면에 '만다라'라 불리는 대칭적인 스타일의 그림을 그립니다.

젠탱글®*Zentangle*®

오해를 피하고 명확성을 기하기 위해, 우리는 '젠탱글'을 주로 형용사로 사용합니다. 젠탱글 아트는 릭과 마리아가 창안한 젠탱글 교수법에 따라 창조된 것입니다. 릭과 마리아는 '젠탱글 유한회사'라는 회사를 창립했습니다.

젠토몰로지®*Zentomology*®

패턴의 유형을 분류하기 위해 우리가 개발하고 있는 지식 분야를 말합니다. 곤충학entomology이 곤충에 관한 것이듯, 젠토몰로지는 패턴에 관한 것입니다.

ZIA

ZIA는 '젠탱글 활용 아트Zentangle Inspired Art'의 약자입니다.

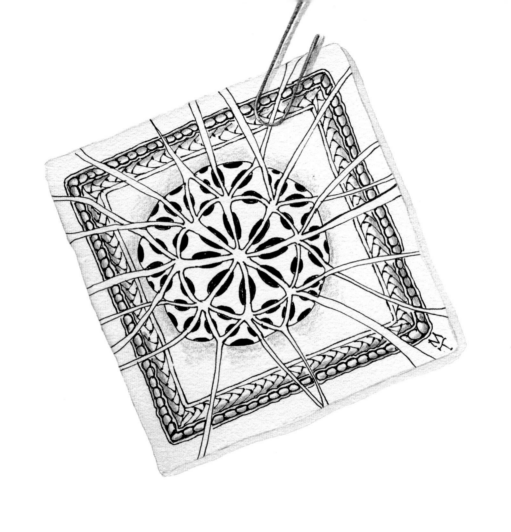

감사의 말

이 책은 여러분의 아낌없는 도움과 지지, 조언 덕분에 존재합니다.

마르타 허긴스Martha Huggins, 마샬 허긴스Marshall Huggins, 노아 토마스Noah Thomas, 몰리 홀리보Molly Hollibaugh, 닉 홀리보Nick Hollibaugh가 우리에게 베풀어준 사랑과 격려, 편집상의 도움에 감사드립니다.

수 베네데토Sue Benedetto, 그렉 고덱Greg Godek, 로니 밀러Lonni Miller, 안드레아 머라디언Andrea Muradian, 캐롤 올Carole Ohl, 데이비드 레비탄Daved Levitan, 알레 프렁키Arlene Prunkl, 렌 샘슨Len Sampson, 낸시 샘슨Nancy Sampson, 메러디스 유하스Meredith Yuhas에게도 고마움을 표합니다.

그리고 자신의 이야기를 제공해준 분들께 감사드립니다.

로니Lonni, 캐롤Carole, 데이비드Daved에게 특별한 감사를 전하고 싶습니다. 처음 시작할 때부터 이 작업에 집중해서 영감을 주었고 작업의 기본 틀을 짜주었습니다. 그리고 편집 디자인 작업을 해준 캐롤에게 다시 한 번 고마움을 전합니다.

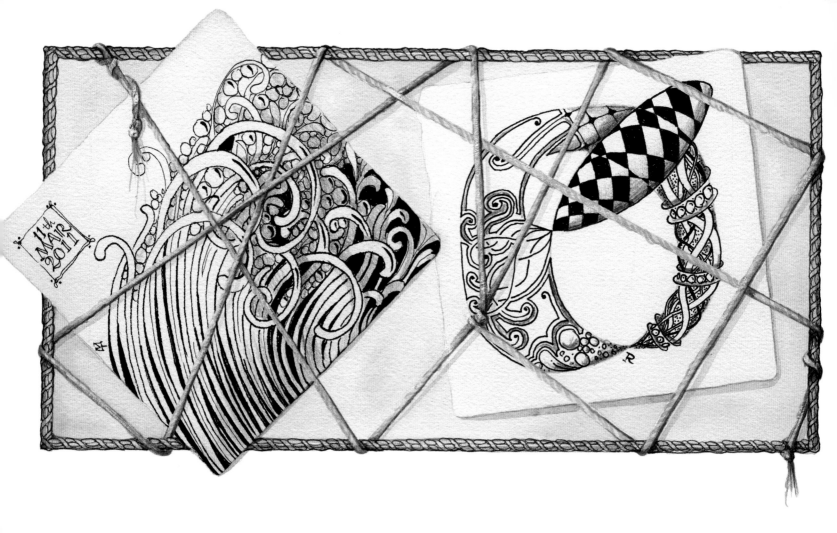

마리아의 삽화 이야기

마리아의 주석과 릭의 덧붙이는 말

리본 Ribbons

나는 고등학교를 다니는 동안 어머니의 잡화점에서 일했습니다. 갖가지 여성용 잡화와 리본은 매우 아름다웠고, 손님을 기다리는 동안 그것들을 스케치하곤 했습니다. 매듭, 꼬임, 패턴, 색상, 질감, 풀어져 있는 옷감의 끝단… 내 눈앞에 아주 많은 물건들이 있었지요. 나는 그것들을 보고, 음미하고, 그렸습니다.

(8페이지)

푸른 버드나무 도자기
Blue Willow China

어느 날 릭이 푸른 버드나무가 그려진 오래된 접시들을 집으로 가져왔습니다. 릭의 조부모가 쓰던 것인데 지금 보아도 여전히 아름다웠습니다. 나는 이 접시들부터 최소한 10개의 패턴을 찾아내서 해체하는 데 성공했습니다. 몇 개의 패턴은 돋보기를 쓰고 봐야만 했죠. 작업을 하는 동안 시간이 어떻게 가는지도 몰랐습니다. 패턴들을 해체해서 탱글로 만드는 일은 마술 지팡이(마술 연필이라 해야 할까요?)를 흔드는 것만큼이나 쉬웠죠!

(10페이지)

블랙 라즈베리Black Raspberry

나의 경우, 무엇이든 반복되는 것에서 패턴을 발견하곤 합니다. 그러니 내가 블랙 라즈베리 혹은 블랙베리에서 패턴을 보는 것은 당연한 일입니다. 일단 패턴이 보이면 그것이 탱글이 될 수 있을지가 몹시궁금해집니다. 블랙베리의 경우는, 두말 할 것도 없이 탱글이 되고도 남았습니다! 검은색 원을 반복해서 그리고 또 그리면 되니까요. 아주 단순하면서도 아름답지요.

한 학생이 자기 생각으로는 실수라 생각되는 일을 저질렀습니다. 그리고는 그 실수만 아니었으면 타일이 아름다웠을 거라고 자책했습니다. 내가 보기엔 별 문제가 아니었지만 그녀는 그 일이 꽤 마음에 걸렸나 봅니다. 나는 그녀가 실수했다고 생각하는 타일 위에 공들여 탱글링을 해서, 새로운 블랙베리 탱글을 만들었습니다. 그렇게 하고 보니 그녀가 실수라고 생각했던 부분이 더 이상 보이지 않게 되었습니다. 만세! 새로운 탱글이 탄생했습니다!

자, 이제 이 새로운 탱글을 어떻게 불러야 할까요? 우리는 이것을 브롱스 치어*bronx cheer*라 부르기로 결정했습니다. 원래 '브롱스 치어'는 야유할 때 내는 소리입니다. 입술 사이에 혀를 넣고 그 사이로 숨을 불어 입술을 진동시키는 것이죠. 이것을 브로잉 라즈베리blowing a raspberry'(*라즈베리 불어 날리기란 의미―옮긴이 주)라고도 합니다.

(120페이지)

깃펜의 환생, 피그마 마이크론 펜™Pigma Micron™

그리 오래지 않은 과거까지 펜을 소유하는 것은 부의 상징이었습니다. 오랫동안 펜은 사치품이었죠. 깃펜은 새의 깃털을 손으로 다듬어 만들었기에 정교하면서도 망가지기도 쉬웠습니다.

만약 어떤 사람이 르네상스 시대에서 시간이동을 해서 현대로 온다면, 그 역시도 마이크론 펜을 좋아할 거라 믿습니다.

릭이 덧붙이는 말 :

이것이 펜나이프pen knife(*흔히 주머니칼이라 부르는 펜나이프의 본래 용도가 깃펜을 다듬는 것이었다는 이야기가 전해진다―옮긴이 주)란 이름의 유래입니다.

(36페이지)

프로즈Florz

이것은 우리가 맨 처음 창조한 탱글 중 하나입니다. 바로 우리 집 주방 바닥에서 영감을 얻었지요. 그 바닥은 내가 직접 디자인했기에 탱글이 만들어내는 패턴과 질감, 색상이 아주 친근하게 느껴졌습니다. 내 머릿속에 있는 것과 일치하는 타일을 찾아내기까지 꽤 오랜 시간이 필요했죠. 아마 30년이 더 흐른 뒤에도 나는 여전히 이 탱글을 좋아할 것 같습니다.

(xviii페이지)

젠탱글 메소드Zentangle Method

릭과 내가 젠탱글 메소드를 구성하기 시작했을 때, 말 한마디도 하지 않고 가르칠 수 있을 만큼 아주 쉬워야 한다는 데 의견의 일치를 보았습니다. 우리는 그런 생각으로 젠탱글 킷에 들어가는 DVD를 만들었고, 뉴스레터와 블로그에 올리는 목록들도 그런 식으로 구성했습니다.

많은 사람들이 이 같은 접근법, 즉 비주얼 프레젠테이션을 통해 한 단계씩 나아가는 방식을 채택하는 것을 보면 큰 행복감을 느낍니다.

(22페이지)

스파이더 웹Spider Web

어쩌면 이렇게 섬세할까요? 또 어쩌면 이렇게 강렬할까요? 이것은 그 자체로 쉽고 간단하고 재미있는 탱글이지만, 여기에 디테일한 부분을 첨가해도 아주 멋집니다. 우리는 이것을 격자grid처럼 사용할 수도 있습니다. 베일 *bales*이나 프루크*fluke*, 혹은 인컷*yincut*이나 워블*warble*을 추가해보세요. 가능성은 무궁무진합니다!

(54페이지)

오라Aura

오라는 탱글 강화요소*enhancement*의 일종입니다. 또한 젠탱글 메소드 중에 가장 자주 쓰는 것이기도 합니다. 당신의 탱글 주변을 따라서, 혹은 탱글 안쪽에 후광*halo*을 그려 넣기만 하면, 원래의 탱글이 훨씬 강렬해지고 흥미롭게 변신합니다.

위의 그림을 살펴보세요. 단순하게 그려진 왼쪽의 탱글이, 안쪽과 바깥쪽에 오라*aura*를 추가함으로써 훨씬 흥미롭고 매력적인 탱글로 바뀌었습니다. 게다가 이건 아주 쉽습니다!

릭이 덧붙이는 말 :

하나가 아니라, 여러 개의 오라를 그릴 수도 있습니다. 오라를 그려 넣은 탱글은 이전의 모습과는 사뭇 다르게 보입니다.

오라 기법은 우리의 많은 탱글에 있어 중요한 구성요소이기도 합니다.

오라가 소중하고 유용한 기법인 이유가 있습니다. 일단 오라를 추가할 밑그림이 그려진 다음부터는 자신이 그리고 있는 선에 완전히 집중할 수 있고, 당신이 그리는 선이 어느 곳을 향해야 할지 걱정할 필요가 없기 때문입니다.

(58페이지)

탱글 튜브Tubes of Tangle

이 삽화는 내가 되풀이해서 꾼 꿈을 그린 것입니다. 그 꿈속에서 나는 아무도 본 적이 없는 색깔을 발견하곤 했습니다. 우리는 탱글을 색깔로 간주합니다. 그런 의미에서 본다면, 젠탱글은 정말 꿈이 현실화 된 것이라 할 수 있습니다. 두 가지 색을 섞으면 제3의 색이 만들어지는 것과 똑같이, 분출하는 홀리보*hollibaugh*와 쁘렝땅*printemps* 탱글은 한데 섞여서 새로운 '색깔'을 창조합니다. 우리의 용어로는 탱글레이션*tangleation*이라고 하지요.

물감 튜브와 달리, 홀리보나 쁘렝땅, 그리고 다른 탱글들은 결코 고갈되는 법이 없습니다. 이렇게 편할 수가 있을까요?

(24페이지)

탱~글T-A-N-G-L-E

이제 오래된 금박 글자를 보게 된다면, 글자 바탕에 들어간 패턴을 창조하기 위해 아티스트가 사용한 공식을 해체할 수 있을지 생각해보세요. 언뜻 보기엔 아주 복잡해 보이던 것이, 사실은 과자를 굽는 것처럼 단순한 공식을 따르고 있음을 알게 될 것입니다. 우선 버터와 설탕으로 크림을 만들고, 다음에 달걀을 추가하는 것처럼 말이죠.

우선, 글자에 오라를 그려 넣습니다. 그 다음 탱글링의 공식에 따라 한 번에 선 하나씩을 그려 탱글을 완성합니다. 어떤 때는 우리의 삶이 거대한 젠탱글처럼 보입니다!

(30페이지)

무카Mooka

이 페이지를 배치할 때 원래의 구상은, 테두리 안에 알폰스 무하Alphonse Mucha의 경이로운 작품을 집어넣고자 했습니다. 그런데 작업을 끝낸 후, 책 전체에서 이것만 유일하게 원본 그림이 아니란 사실을 깨달았습니다. 나는 비록 변변찮은 솜씨지만 무하의 작품 '조디악Zodiac'을 재구성하기로 결심했습니다. 일단 몇 가지를 변화시켰습니다. 황도 12궁은 탱글로 바꿨고, 색깔도 좀 변형시켰습니다. 그런 다음 그림을 뒤집어서, 그림 속 모델이 보는 방향이 무하의 작품과는 반대가 되도록 했습니다.

내 생각에 무카*mooka*는 우리의 가장 흥미진진한 작품 중 하나입니다. 중세의 금박 글자 안에 르네상스 풍의 패턴들과 켈트족의 느낌이 나는 패턴들을 담고 있으니까요. 또한 무카는 철저하게 곡선으로 이루어져 있고, 비대칭이고, 예측하기 어렵고, 무엇보다 빨리 그릴 수 있습니다.

릭이 덧붙이는 말 :

마리아는 이렇게 얘기할 게 분명합니다.

무카는 다용도 탱글로, 공간을 재빨리 채웁니다. 무카는 무카끼리도, 그리고 다른 탱글과도 잘 어우러져서 어떤 모양의 공간도 채워 넣을 수 있습니다.

무카 탱글은 오라 기법(인접한 형태를 반복해 그리는 것)으로 활용되는데, 가끔은 홀리보 기법(배경에 그려 넣는 것)으로도 이용됩니다.

(92페이지)

포크루트Pokeroot

마을을 산책하던 중, 릭이 포크루트Poke-root(미국자리공, 이외에도 Poke Berry, Indian Poke, Pokeweed라는 이름으로도 불립니다)를 발견했습니다. 릭은 이 식물에 치명적인 독이 있지만 일부 사람들은 약으로 쓴다고 설명해주었습니다.

나는 포크루트의 열매들이 내 눈 앞에서 떨어지는 모습과 아름다운 부케처럼 송이를 이룬 모습을 사랑합니다. 정말이지 나는 이 탱글을 좋아합니다. 그리기도 쉽고 가르치기도 쉽습니다. 줄기가 아주 살짝 구부러지게 그리기만 하면 막대사탕 같아 보이는 우를 면할 수 있지요. 당신이 그리고 싶어 하는 것이 막대사탕이 아니라면 말이죠!

(16페이지)

그녀는 소라를 팔고She Sells Seashells

우리가 만든 탱글 중 많은 것들이 소금기를 머금고 있습니다. 해양 세계는 패턴의 보물창고죠. 그것들은 해체되어 탱글로 환생하기를 간절히 기다리고 있습니다. 탱글의 가녀린 선에 풍부한 검은색을 추가하면, 극적인 대조 효과가 생깁니다.

릭이 덧붙이는 말 :
어떤 형태와 영역이 아름답게 보이는 비율에 대해 들어본 적이 있으시죠? 여러분이 빛과 어둠의 비율에도 익숙해지길 바랍니다. 피보나치 수열에 근거해, 빛과 어둠의 비율을 계산하면(대략 1/3 대 2/3) 꽤 만족스럽습니다.

(50페이지)

취급주의Handle with Care

이제야 펜 쥐는 방법을 설명하는 것이 좀 바보스러워 보일지도 모르겠습니다. 하지만 당신이 우리가 본 것을 목격했다면 이것이 중요한 주제라는 데 동의할 것입니다. 쉽게 피로해지고 손에 쥐가 날 것 같은 방식으로 펜을 쥐는 사람들이 갈수록 늘어가고 있습니다. 즐겁게 그리고 쓰기 위한 손의 기능에 반하는 방식으로 작업한다는 뜻입니다.

마치 울새의 알을 감싸듯 부드럽게 펜을 쥐도록 하세요. 펜에 대한 존중과 통제를 모두 담아 쥠으로써, 밝은 선과 어두운 선, 곡선과 직선을 창조할 수 있습니다. 당신은 펜이 종이에 닿는 감각을 사랑하게 될 것입니다.

릭이 덧붙이는 말 :
글씨를 쓰거나 탱글링을 하면서 당신이 이완해야 한다는 점을 상기하는 시간을 잠깐씩 가지시길 바랍니다. 어쩌면 펜을 내려놓고 먼 곳을 응시해야 할지도 모릅니다. 아무튼 그런 다음 다시 펜을 잡으세요. 이런 과정을 통해, 당신이 펜을 쥐는 방식에 모든 주의를 기울이는 마음챙김 명상의 상태로 들어갈 수 있습니다.

자녀들이 젠탱글 아트에 흥미를 가지게 된 후, 그들의 손글씨가 얼마나 좋아졌는지 얘기하는 부모님들이 많습니다.

(48페이지)

탱글로서의 문자

나는 이 기법을 아주 여러 번 사용했습니다. 이 작품에서는 테두리가 아트이고, 중심은 그냥 들러리에 불과합니다. 나는 액자 가게를 소유하고 있었기에, 실제로는 존재하기 어려울 정도로 액자 프레임의 너비를 키워서 연출할 수 있었습니다. 밝은 선과 어두운 선이 연주하는 질서정연한 리듬이 디자인을 노래하게 만드는 것 같습니다. 자세히 보면 각각의 글자는 서로 다르지만, 이어지는 글자와 어울려 춤을 춥니다. 나는 장식체로 쓴 모음 몇 개를 추가해 흰 여백과 균형을 이루도록 했습니다.

릭이 덧붙이는 말 :

2004년 7월 프로비던스의 로드아일랜드에서 '국제 서예 마스터, 정서자 및 손글씨 교사협회International Association of Master Penmen, Engrossers and Teachers of Handwriting, IAMPETH' 연례 회의가 있었습니다. 그리고 바로 이 모임에서 대중을 대상으로 한 첫 번째 젠탱글 워크숍이 개최되었습니다.

젠탱글 아트는 레터링 아티스트들을 위한 위대한 크로스 트레이닝이라 할 수 있습니다. 당신은 글자의 형태에 대해 걱정할 필요가 없습니다. 그저 창조적 영감의 흐름을 즐기면서, 당신의 글씨 근육들을 재미있고 참신한 방식으로 단련하면 됩니다. 젠탱글 아트는 큰 작업에 들어가기 전에 몸의 긴장을 푸는 데도 좋습니다.

(128페이지)

테두리Borders

내가 테두리에 대한 강박관념을 갖고 있음을 벌써 눈치 챘을지 모르겠습니다. 나는 늘 액자의 프레임에 주목합니다. 액자 안에 들어간 그림들보다 액자의 프레임부터 보는 일이 더 많습니다.

사실 나는 미술관을 어슬렁거리면서, 그림이나 사진보다는 액자를 스케치하는 일이 더 많습니다.

어쩌면 이런 모습은 젠탱글을 위해 준비된 내 삶의 특징적 측면이 아닐까 하는 생각을 합니다.

(62페이지)

크레센트문Crescent Moon

크레센트문은 우리를 대표하는 탱글일 뿐 아니라, 워크숍에서 제일 먼저 가르치는 탱글이기도 합니다. 왜냐고요? 글쎄요, 아마 습관인 듯합니다.

우리는 학생들에게 스트링 아래를 기어가는 무당벌레 모양을 그리라고 하면서 이 탱글을 시작합니다. 우리는 지금까지 수도 없이 이렇게 말해 왔습니다. 진짜로 거기 무당벌레가 있을지 몰라서 반달을 자세히 살펴봐야만 했지요! 돋보기를 대고 자세히 들여다봤을 때 내가 얼마나 놀랐는지 상상해 보세요. 아, 이런!

(20페이지)

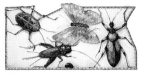

벌레들

내가 왜 곤충에 끌리는지는 잘 모르겠지만, 아무튼 나는 곤충을 그리는 일을 좋아합니다(그렇지만 그놈들이 주변을 기어 다니는 건 좋아하지 않아요).

한때 나는 누구도 본 적이 없는 매혹적인 야생 곤충을 창조하겠다는 생각을 했습니다. 그런 생각에 사로잡힌 지 얼마 지나지 않아, 릭과 나는 하버드 자연사박물관에서 열린 유리꽃 소장품 전시회에 가게 됐습니다. 그런데 바로 옆 전시실에는 박물관이 소장하고 있는 곤충들이 전시되고 있었죠. 그런데 그곳에서 실제 곤충들을 보고난 후에는, 자연에 존재하고 있는 것보다 더 창의적이고 다채롭고 아름답고 기인한 것들을 창조하겠다는 생각을 바꿨습니다.

말이 나온 김에, 내가 탱글링한 곤충들을 소개합니다. 당신의 상상력을 탐험해 보기 바라면서… 물론 당신이 원한다면 말이죠.

릭이 덧붙이는 말 :

유리꽃 전시회에서 보았던 패턴들, 특히 줄기와 꽃송이가 만나는 부분은 우리 같은 패턴 사냥꾼에겐 절대적으로 영감을 자극하는 대상이었습니다. 물론 바위, 벌레, 공룡 같은 것들도 꽤 환상적이었습니다(난간이나 주형에 있는 패턴들과 마찬가지).

(56페이지)

누구 풍선껌 씹을 사람?

지금쯤이면 당신 역시 모든 곳에서 탱글의 원천이 될 패턴을 보고, 영감을 얻을 수 있을 것이라 확신합니다. 거리의 풍선껌 판매기를 보면서도 원소 선 중 하나인 '원'이 어떤 식으로 모여서 끝없이 반복되는지 볼 수 있습니다. 아무것도 생각하고 싶지 않을 때는 종이 위에서 춤추는 펜의 움직임에 무심하게 빠져들어 보세요.

릭이 덧붙이는 말 :

원을 이어서 그릴 때는 늘 여백이 남습니다. 그 여백은 말이죠, 다른 원을 그려 넣을 수 있는 공간입니다!

(66페이지)

박하사탕

어느 날 릭과 나는 식당에서 나오다가(물론 아주 맛있는 식사를 한 뒤였죠), 고객이 하나씩 집어갈 수 있도록 그릇에 담아 놓은 예스러운 박하사탕을 보았습니다. 멋진 솜씨였죠!

단 것을 좋아하는 편은 아니지만, 거기서 뭔가를 발견한 나는 사탕을 한 움큼 집어 들었습니다. 원반 모양의 사탕을 감고 올라가면서 즉시 다른 차원을 창조하는 줄무늬를 보세요! 정말 놀랍지 않습니까? 아, 얼마나 달콤한 깨달음의 순간이었는지 모릅니다.

(2페이지)

뾰족한 펜으로 그린 탱글Pointed Pen Tangle

당신은 이 책의 곳곳에서 레터링에 대한 나의 은밀한 사랑을 눈치 챘을 것입니다. 젠탱글을 만나기 전, 레터링은 내 삶에서 중요한 부분을 차지했었죠. 이 삽화는 내가 가장 좋아하는 펜대와 펜촉을 그린 것입니다. 중세의 고문도구 같은 느낌도 살짝 있지만, 이건 그냥 펜입니다. 그것도 마법의 펜이죠!

나는 여전히 그 펜과 많은 시간을 보냅니다. 두껍고 가는 선들은 탱글 자체를 초월한 패턴을 창조합니다.

우리는 '국제 서예 마스터, 정서자, 손글씨 교사 협회IAMPETH'의 초청으로 젠탱글 워크숍을 한 번 더 열었습니다. 나는 협회 회원들이 주로 사용하는 펜을 이용하는 동시에, 뾰족한 펜으로 그릴 수 있는 탱글도 소개했습니다. 피그마 마이크론 펜을 써서 가볍고 무거운 선을 선별해 그리면 뾰족한 펜과 꽤 비슷한 효과를 낼 수 있습니다. 그 효과는 미세하지만 매우 훌륭합니다. 또한 이것은 탱글이 편안해진 사람들을 위한 다음 단계이기도 합니다.

릭이 덧붙이는 말 :
이 효과는 우리의 타일처럼 쿠션감이 있는 종이에 탱글링 할 때 더욱 뚜렷해집니다.

(70페이지)

탱글로 만든 스테인드글라스

한밤중에 잠에서 깬 나는, 꿈에서 본 것을 종이에 그렸습니다. 안 그랬으면 다른 사람들이 흔히 그러하듯 "아주 찬란하고 심오한 꿈이었어. 그런데 그게 뭐였는지 지금은 생각이 안 나"라는 말을 되내었겠지요. 꿈속에서 내가 본 것은 젠탱글 패턴이 그려진 유리조각들이 어우러진 수많은 창이었습니다. 패턴들 중 일부는 꿈에서나 가능한 것이었죠(어쩌면 아닐 수도 있지만!)

나는 여러 해 전에 스테인드글라스를 꽤 많이 만들어 봤어요. 무엇은 되고 무엇은 안 되는지, 스테인드글라스의 기본은 알고 있다는 말입니다. 예를 들어, 어떤 형태는 손으로 유리를 잘라서 만들 수 없습니다. 나는 색 유리 조각들의 기본 형태를 디자인했고, 스테인드글라스를 만드는 방식으로 그것들에 색을 입히고, 큰 창에 자주 사용되던 요소들 중 일부도 탱글링 했습니다.

당신은 성이나 성당의 오래된 창에서, 마치 유리 위에 인물상이나 얼굴들이 '그려진' 것처럼 보이는 기법을 보았을 것입니다.

만약 당신이 스테인드글라스 공예가라면, 벌써부터 탱글을 당신의 작품에 포함시킬 생각을 했을 것입니다. 우리는 그런 일이 생기길 바랍니다. 그렇게 되면 말 그대로 '꿈이 실현되는' 것이니까요!

(46페이지)

젠탱글의 창안

장식 글자의 배경 작업을 하면서 황홀한 백일몽 상
태에 빠져 있던 나를 릭이 발견했던 그 순간을 재
창조한 작품입니다.

　글자 'Z'가 탱글이 될 수 있는 패턴들로 둘러싸
인 모습입니다. 점점 멀어지면서 컬러는 무채색으
로 바뀌고 열정과 감사의 빛을 발하고 있습니다.

(14페이지)

버디고그 Verdigogh

내가 좋아하는 또 하나의 탱글, 바로 버
디고그Verdigogh입니다. 　브롱스　치어bronx
cheer와 마찬가지로 단독으로 그려도 멋지고, 여러 개를 함께 그려도 괜찮
고, 수많은 오라aura를 그려서 확장할 수도 있습니다.

　복잡한 가지가 단순하고 명확한 단계를 거쳐 그려진다는 것이 포인트
입니다. 버디고그는 균형감을 가진 동시에, 무작위적으로 보이는 바늘잎
때문에 자연 상태의 나뭇가지처럼 보입니다.

(68페이지)

줄무늬

얼마 전 나는 호텔 식당에 앉아 있다가
명상 상태에 빠져들었습니다. 그 순간
우연히 바닥을 보게 되었죠. 언뜻 보기
에 사방으로 퍼지는 무작위적인 패턴의 배열 같았습니다. 대칭으로 배열
된 널빤지 바닥에 비해 훨씬 창조하기 어려울 것이라 생각되었지만, 뭐 상
관없었습니다. 이건 창조할 만한 가치가 충분했으니까요.

　이런 모습은 젠탱글이 삶의 일부가 되었기에 가능한 것입니다. 그렇
지 않았다면 바닥은 그저 바닥이었을 것입니다.

　나는 이제 모든 아티스트들의 노력에 훨씬 더 고마워하게 되었습니
다. 직물 디자이너, 건축가, 헤어 디자이너 등등 어떤 아티스트라도 말입
니다. 그리고 무엇보다 어머니 자연에 감사드립니다.

릭이 덧붙이는 말 :

우리는 젠탱글 실습에 참여한 사람들로부터 이런 주제에 대해 자주 듣습
니다. 그들이 패턴에 대해 새롭게 인식하게 되면, 다른 세상이 열립니다.
늘 그곳에 있던 세상이 신선하고 영감이 넘치는 신세계로 보입니다.

(40페이지)

새 친구를 사귀자, 하지만 옛 친구들과 도 잘 지내자

이번엔 새로운 것과 익숙한 것에 대한 연구입니다. 당신이 처음 만난 탱글들 은, 이미 그려본 탱글 그리고 당신이 좋아하는 탱글과 어우러질 수 있습 니다. 나는 포크리프Pokeleaf 탱글을 자주 사용하는데, 장식 글자를 그리던 시절부터 생긴 습관입니다.

이파리(오라와 함께 그린) 형태는 어떤 공간에도 잘 어울리고, 그 자체 로도 사랑스럽고 편안합니다. 자전거 바퀴살 형태에서 세미 대칭의 선으 로 이루어진 홀리보 스타일을 연구할 수 있습니다.

작품 중앙에 연구해 볼 만한 흥미로운 디자인 '생명의 꽃Flower of Life'이 있고, 그 위에 또 다른 회전하는 형태가 관찰됩니다. 바닥의 오른쪽에는 모서리에 둥글리는 효과를 낸 삼각형 안에 트리폴리tripoli를 변형시킨 탱 글을 볼 수 있습니다.

맨 오른쪽에 자리 잡은 탱글은 아이엑스IX입니다. 이 단순하지만 우아 한 탱글은, 릭과 내가 뉴욕에 있는 현대예술박물관Museum of Modern Art(MOMA) 을 방문했을 때 발견한 이미지에서 영감을 얻은 것입니다.

줄무늬와 테두리들은 파리의 루브르박물관에서 열렸던 페르시아 도 자기 전시회를 보면서 현장탐사 일지에 메모해 두었던 스케치를 바탕으 로 한 것입니다. 마지막으로 홀리보의 탱글레이션이 관찰됩니다. 두 지점 에서 뻗어 나오는 오라의 선들이 곡선의 형태로 펼럭입니다.

(76페이지)

고사리 Fiddleheads

누가 고사리의 겸손한 아름다움에 저항 할 수 있을까요? 고사리는 앞으로 펼쳐 질 자신의 미래를 짐작하지만, 그 아름 다움을 알리기 위해 사이렌을 울리기보다는 속삭임을 선택합니다. 드러 내지 않고 수줍어하는 것이지요.

나는 고사리를 포함한 양치식물을 사랑합니다. 양치식물은 언제나 집 주위를 둘러싸고 있지요. 누군가 심은 식물들과 비교되어, 무엇이 늘 그 곳에 있었는지 생각하게 해줍니다.

나는 레이스로 채워진, 예기치 않은 녹색의 나선을 사랑합니다. 그 맛 도, 음~!(*고사리는 서양 대부분의 나라에서 독초로 여겨지므로, 마리아가 고사리 의 풍미를 좋아한다는 것은 꽤나 이례적인 일이다—옮긴이)

너무나 아름답습니다.

(xvi페이지)

삽화를 이용한 타일 전시

나는 이 책 전체를 통해, 젠탱글 타일을 전시하는 방법을 고안하는 일에 매우 즐거움을 느끼고 있습니다. 전시하는 방법을 창조하는 것은 꿈속에서 사는 일과 비슷합니다.

이 삽화는 젠탱글 타일을 페이지에 고정시키기 위해 창조됐습니다. 우리는 사람들에게 풀이나 테이프 같은 것으로 탱글을 고정시키지 말라고 권합니다. 나중에 그것을 옮기고 싶어질 때 문제가 되기 때문이죠. 젠탱글 타일을 '작품'이라고 생각하기에, 우리는 전시 형태로 인해 탱글이 손상되지 않기를 바랍니다. 그것이 풀로 붙이지 않고 타일을 고정시키는 방법을 찾고 있는 이유입니다.

이 작품은 젠탱글 타일을 페이지에 부착하는 방법을 고안하고 있을 때 만들어진 것입니다. 나는 단추, 클립, 구슬, 줄… 심지어 말뚝의 울타리까지 사용해봤습니다. 펭글fengle이라는 이름의 탱글은 현장탐사 일지를 뒤지다가 만들어졌습니다. 그런데 왠지 모르지만 내 눈에는 그 패턴이, 무겁고 낡은 스크루에 의해 고정된 채 녹청으로 마감된 견고한 3차원 형상으로 보였습니다.

(4페이지)

다른 이들이 창조한 탱글

이 책의 왼쪽 페이지에 실린 젠탱글 타일들은, 처음에는 비어 있는 상태였습니다. 우리는 책에 들어갈 젠탱글 타일을 모두 수집한 후, 어떤 것을 어디에 넣을지 결정했습니다.

모두 열거할 생각은 없지만, 거기에는 우리가 지적하고 싶은 몇 가지 세부 사항이 포함돼 있습니다. 예컨대 타일 대부분은 우리가 디자인한 탱글을 사용하여 창조되었지만, 다른 사람들이 창조한 탱글도 몇 개인가 사용됐습니다.

이름을 남기게 되는 위험이 있지만, 두 개를 예로 들어보겠습니다. 94페이지 왼쪽과 118페이지에 있는 미미 렘파트Mimi Lempart의 미투mi2, 그리고 100페이지 오른쪽에 있는 낸시 핀케Nancy Pinke의 패시트facet가 그것입니다.

릭이 덧붙이는 말 :

마리아가 이 삽화를 그릴 때는, 빈 타일을 그렸습니다. 나는 그녀가 그린 삽화와 완성된 젠탱글 타일을 촬영한 다음, 포토샵에서 결합시켰습니다.

(4페이지)

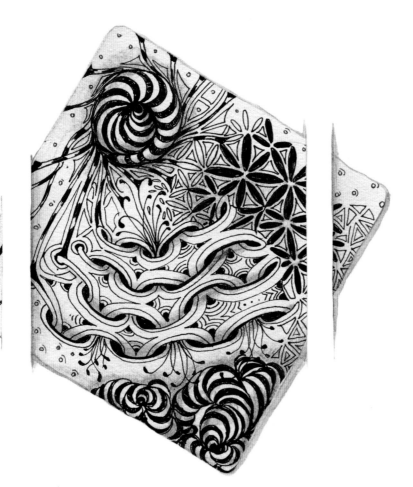

참고문헌

아래 책들은 이 아름다운 세계의 패턴과 균형감을 생생하게 탐구하고 있습니다.
그들의 발견과 예술성, 그들의 시각과 통찰들은 우리의 탱글과 아이디어에 영감과 정보를 주는 보물이라 생각합니다.

Georg Bocskay and Joris Hoefnagel, *Mira Calligraphiae Monumenta*, J. Paul Getty 1992 (orig. 1575)
Ben Boos, *Swords*, Candlewick Press 2008
Penny Brown, *Aboriginal Designs*, Search Press 2007
Wally Caruana, *Aboriginal Art*, Thames & Hudson 1993
Drusilla Cole, *Patterns*, Lawrence King Publishing 2007
Theodore Andrea Cook, *The Curves of Life*, Dover 1979
Keith Critchlow, *Islamic Patterns*, Inner Traditions 1999
Order in Space, Thames & Hudson 2000
W.A. Cummins, *The Picts and Their Symbols*, Sutton Publishing 1999
Antoine-Joseph Dezallier d'Argenville, *Shells-Muscheln-Coquillages*, Taschen 1780 (reprint)
György Doczi, *The Power of Limits*, Shambhala 1994
Kimberly Elam, *Geometry of Design*, Princeton Architechtural Press 2001
Matila Ghyka, *The Geometry of Art and Life*, Dover 1977

Ernst Haekel, *Art Forms in Nature*, Prestel 2010
Art Forms from the Ocean, Prestel 2010
Cyril Havecker, *Understanding Aboriginal Culture*, Cosmos 1987
Robert Lawler, *Sacred Geometry*, Thames & Hudson 1982
Mario Livio, *The Golden Ratio*, Broadway Books 2002
Miranda Lundy, *Sacred Geometry*, Wooden Books 1998
John Martineau, Editor, *Quadrivium*, Walker & Company 2010
Graham Leslie McCallum, *Pattern Motifs*, Anova Books
Aidan Meehan, *Maze Patterns*, Thames & Hudson 1993
Susan Meller and Joost Elffers, *Textile Patterns*, Harry N. Abrams 1991
Ajit Mookerjee, *5000 Designs and Motifs from India*, Dover 1996
Scott Olsen, *The Golden Section*, Walker Publishing 2006
Edward Sullivan, *Book of Kells*, The Studio 1986 (orig. ca. 800)
Ingo F. Walther, *Codices illustres*, Taschen 2001
David Wade, *Li*, Walker Publishing 2003
Symmetry, Walker & Co. 2006
Eva Wilson, *North American Indian Designs*, Dover 1984

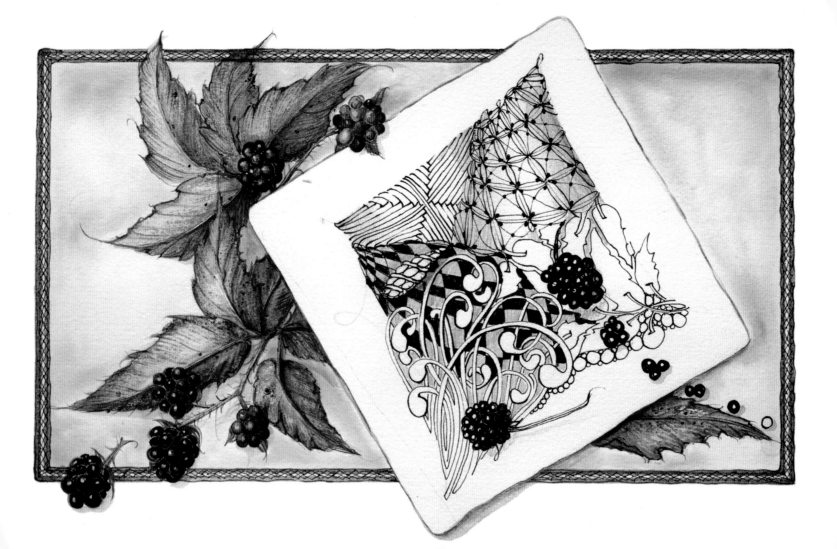

인덱스

ㄱ

감사Gratitude, 23, 27, 37, 51

감상Appreciate, 23, 33

건축 설계Architectural design, 59

검은색 종이Black Paper, 73

공인젠탱글교사Certified Zentangle Teacher,
35, 97, 101

관점Perspective, 3, 7

구획Section, 1, 27, 29

구조Structure, 21

국제 서예 마스터, 정서자 및 손글씨 교
사협회IAMPETH, 112, 114

귀퉁이에 점찍기Corner Dots, 23, 27

근본적인Primal, 5, 7

기본Basics, 51

기원Origin, 9

기회Opportunities, 65

ㄴ

낙관Chop, 33

뉴스레터Newsletter, 98

ㄷ

도구Tool, 5, 7, 37, 43

도전Challenge, 57

동기Motivation, 41

두들Doodle, 29, 61, 63

ㄹ

라이센스Licensing, 99

레전드Legend, 41, 102

리뷰Review, 55

릭 로버츠Rick Roberts, 11, 43, 93, 95,
127

ㅁ

마리아 토마스Maria Thomas, 9, 25, 93, 95, 127

마음챙김Mindfulness, 3, 7

메소드Method, 1, 3, 5, 21, 23, 25, 27, 29, 31, 33, 37, 39, 43, 53, 59, 61, 78, 81, 91, 109

명암Shade, 23, 31, 33

모노탱글Monotangles, 57

모자이크Mosaic, 55, 102

목표Goals, 65

ㅂ

배우다Learn, 1

볼테르Voltaire, 67

불확실성Uncertainty, 63

비구상Non-representational, 25, 53

비유Metaphors, 59

　스트링Strings, 59

　탱글Tangles, 61

뾰족한 펜Pointed Pen, 114

ㅅ

사쿠라Sakura, 41

사회구조Social structures, 59

상품 디자인Product design, 59

삽화Illustrations, 107

　거미줄Spider Web, 54, 109

　그녀는 소라를 팔고… She Sells Sea shells…, 50, 111

　누구 풍선껌 씹을 사람?Bubble gum Anyone?, 66, 113

　리본Ribbons, 8, 107

　무카Mooka, 92, 110

박하사탕Pepper(Mint), 2, 113

버디고그Verdigogh, 68, 115

벌레들Ah, Bugs, 56, 113

블랙 라즈베리Black Raspberries, 108, 120

뾰족한 펜 탱글Pointed Pen Tangles, 70, 114

새 친구를 사귀자Make New Friends, 76, 116

오라Aura, 58, 109

젠탱글 메소드Zentangle Method, 22, 109

젠탱글의 창안Conception of Zentangle, 14, 115

줄무늬Stripes, 40, 115

취급주의Handle with Care, 48, 111

크레센트문Crescent Moon, 20, 112

탱~글T-A-N-G-L-E, 30, 110

탱글로 만든 스테인드글라스Tangled Stained Glass, 46, 114

탱글로서의 문자Letters as Tangle, 112, 128

탱글 튜브Tubes of Tangles, 24, 110

테두리Borders, 62, 112

포크루트Pokeroot, 16, 111

푸른 버드나무 도자기Blue Willow China, 10, 107

프로즈Florz, xvi, 108

피그마 마이크론Pigma Micron as Quill, 36, 108

색깔Color, 25, 61, 110

생활 기술Life Skill, 5

서명Sign, 23, 33

선Stroke, 1, 31, 49, 51, 65

속도 늦추기Slow Down, 51

손글씨Handwriting, 19, 51

숨쉬기Breathe, 51

스토리Stories, 77

스트링String, 1, 23, 27, 29, 31, 45, 59, 102

식물 삽화Botanical Illustrations, 13

신뢰하기Trusting, 63

신중한Deliberate, 31, 51

실수Mistakes, 43

ㅇ

알아차림Awareness, 67

앙상블Ensemble, 45, 73, 101

여성 예술인 간부회의Women's Caucus for Art, 97

연습Exercise, 71

연필Pencil, 1, 29, 31, 41

열 가지 변명Ten excuses, 39

열정Passion, 37, 39

오라Aura, 109

오른손잡이의 왼손Non-dominant hand, 55, 73

요가Yoga, 35

우뇌Right-Brain, 75

원소 선Elemental Strokes, 1, 3, 31, 73, 102

유연성Flexiblity, 65

의례Ritual, 21

의식Ceremony, 21

이니셜Initial, 23, 33

이완Relax, 3, 7, 53

일기Journal, 33, 55

ㅈ

자기존중Self-respect, 37

자료Resources, 97

자신감Confidence, 47, 63, 65

작업Projects, 71

정보Information, 97

젠다라Zendala, 103

젠탱글Zentangle, 1, 103

 관점Perspective, 7

 기본Basics, 51

 기원Origins, 9, 15

 뉴스레터Newsletter, 98

 도구Tool, 5

 라이센스Licensing, 99

 마음챙김Mindfulness, 7

 메소드Method, 1, 3, 7, 21, 23, 31, 109

 블로그Blog, 98

비디오/유튜브Videos/You Tubes, 98

생활 기술Life Skill, 5

쓰임새Applications, 49

실습Practice, 3, 35, 47, 63

아트 형태Art form, 3

앙상블Ensembles, 45

연습Exercise, 71

웹사이트Website, 98

의식Ceremony, 21

이메일Email, 99

자료Resources, 97

작업Projects, 71

정보Information, 97

정의Definition, 1

지적 재산Intellectual Property, 98

지침Guidelines, 25

킷Kit, 37, 41

프리스트렁 타일Prestrung Tiles, 45

 DVD, 41

젠탱글 실습Practice of Zentangle, 3, 35, 47, 61, 63, 98

젠탱글 킷Zentangle Kit, 37, 41

젠토몰로지Zentomology, 103

존중Appreciation, 23, 27, 51

주얼리Jewelry, 73

지우개Eraser, 31, 43

지적재산Intellectual Property, 98

지침Guidelines, 25

직물 디자인Fabric Design, 73

집중Focus, 5, 7, 21

ㅊ

창조성Creativity, 5, 47, 61

추상Abstract, 25, 55

충분하다Good enough, 67

ㅋ

퀼트Quilting, 73

ㅌ

타일Tile, 41, 103
탱글Tangle, 1, 23, 29, 31, 57, 73, 102
탱글 강화요소Enhancement, 101, 109
탱글들Tangles, 3, 53, 61
　릭의 패러독스rick's paradox, 72
　버디고그verdigogh, 115
　브롱스 치어bronx cheer, 108
　쁘렝땅printemps, 110
　아이엑스ix, 116
　케이던트cadent, 74
　크레센트문crescent moon, 112

포크루트pokeroot, 111
홀리보hollibaugh, 110
탱글레이션Tangleation, 73, 103
탱글링Tangling, 71
테두리Border, 23, 27,112

ㅍ

팔레트Palette, 57
패턴Patterns, xv, 73
　발견하기Finding, 73
　해체하기Deconstructing, 73
펜Pens, 41
펜드라곤 잉크Pendragon Ink, 11
품질Quality, 7, 17, 37
프리스트렁 타일Prestrung Tiles, 45, 102

ㅎ

한계의 은총Elegance of limits, 61
한 번에 선 하나씩One stroke at a time, 1,
43, 47, 49, 65, 95
해체Deconstruct, 3, 71, 73, 75, 101
홀리스 리틀크릭Hollis Littlecreek, 43
흰색 잉크White ink, 73

ETC
CZT, 35, 55,97, 101
ZIA, 103
20면체Icosahedron, 41, 102

이 책의 글과 그림에 대하여

삽화는 Fabriano® TiepoloTM 종이에 과슈gouache, 수채화물감, 사쿠라 피그마Sakura® Pigma® 펜을 사용했습니다.

삽화의 사진들은 Adobe® photoshop® CS5로 작업했습니다. 젠탱글 타일을 디스플레이하는 삽화들은 대부분 마리아가 그린 빈 타일에 기존의 타일을 합성하는 방법을 사용했습니다.

우리는 이 책에 사용할 서체로 'Caslon and Myriad'를 선택했습니다.

마리아는 자신이 좋아하는 뾰족한 펜pointed pen 레터링 스타일을 이용했는데 이는 마리아가 여러 해 동안 연마한 것입니다. 마리아는 그것을 토마스Thomas라 부릅니다.

이 책에 실린 삽화와 레터링은 대부분 마리아의 작품입니다.

viii 페이지에 있는 캐롤 올Carole Ohl의 젠탱글 타일과, 책 뒤표지에 사용된 몰리 홀리보Molly Hollibaugh의 젠탱글 앙상블만 빼고, 이 책에 있는 모든 젠탱글 타일은 마리아와 내가 창조한 것입니다.

달리 주석을 달지 않는 한, 내가 쓴 것으로 되어 있는 본문의 내용은 마리아와 협의한 것입니다. 우리는 책을 함께 디자인했고, 나는 사진과 컴퓨터 작업을 담당했습니다.

옮긴이 **장은재**

대학교와 대학원에서 심리학을 전공했고 지금은 출판 기획과 번역 일을 하고
있다. 20대에 시작한 참선 수련을 계속 이어오고 있으며, 출가해 승려생활을
한 이력도 있다. 옮긴 책으로는 크리슈나무르티의『시간의 종말 The Ending of
Time』, 찌가 콩튈의『모든 것이 그대에게 달렸다 It's Up to You』, 『붉은 낙엽 Red
Leave』등이 있다.

더 북 오브 젠탱글

초판 1쇄 2017년 9월 1일

지은이 릭 로버츠&마리아 토마스
옮긴이 장은재

펴낸이 설응도
펴낸곳 라의눈

편집주간 안은주
편집장 최현숙
편집팀 김동훈 · 고은희
디자인 김현미
마케팅 나길훈
전자출판 설효섭
경영지원 설동숙

출판등록 2014년 1월 13일(제2014-000011호)
주소 서울시 서초중앙로 29길(반포동) 낙강빌딩 2층
전화 02-466-1283 팩스 02-466-1301
전자우편 편집 editor@eyeofra.co.kr 경영지원 management@eyeofra.co.kr
영업 · 마케팅 marketing@eyeofra.co.kr

아티젠은 라의눈출판그룹의 브랜드입니다.

ISBN 979-11-88221-00-4 03650

• 잘못 만들어진 책은 구입하신 서점에서 교환해드립니다.
• 책값은 뒤표지에 있습니다.

✧ 당신은 언제나 옳습니다. 그대의 삶을 응원합니다. ― 라의눈 출판그룹

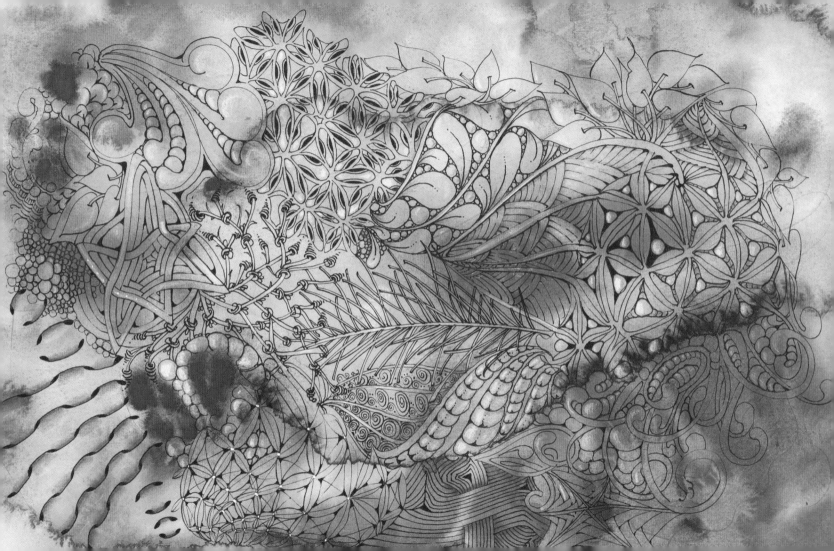

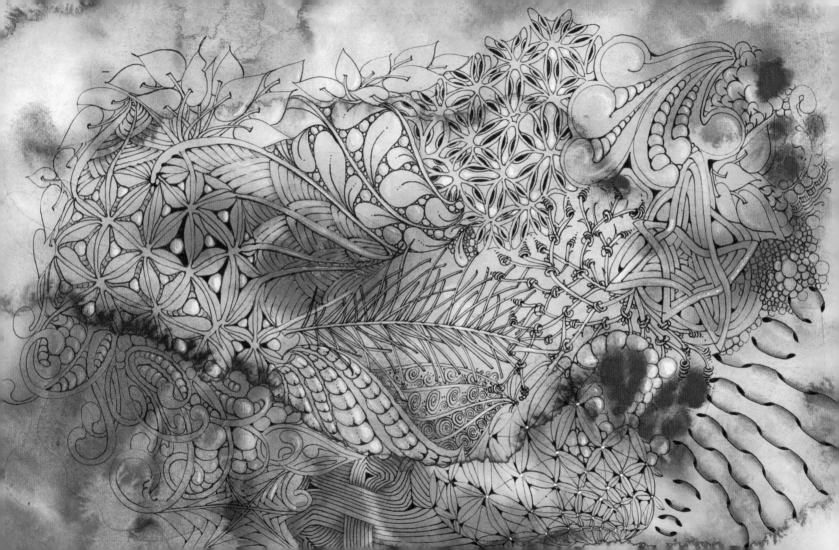